장음과 풍이를
고체와 궁체로 쓴

隷書千字文

운곡 김동연 씀

(주)이화문화출판사

저자는 처음 예서를 접하면서 한(漢)시대의 조전비(曹全碑), 사신비(史晨碑) 등에 매료되어 유일한 스승의 지침서로 즐겨 써 왔다.

발간에 앞서 과연 후학들에게 도움이 될까하는 두려움이 앞선다.

다만 현시대는 국한문 혼용시대에 음과 풀이를 고체와 궁체를 곁들여 한 눈에 펼쳐 익숙해짐은 쉽게 음을 익히고 더불어 천자문 풀이에도 서예 공부하는 후학들에게는 보탬이 되리라는 생각에 편집의 목적이 있다 하겠다.

법도에 어긋남 없이 기본에 충실하고자 노력한 흔적만이라도 보여 진다면 발간에 의미를 더하고 싶을 뿐이다.

운곡 김 동 연

千字文

周興嗣撰

하늘과 땅은 검고누르며
우주는넓고크고

宇 집 우	天 하늘 천
宙 집 주	地 땅 지
洪 넓을 홍	玄 검을 현
荒 거칠 황	黃 누를 황

日 날
일

月 달
월

盈 찰
영

昃 기울
측

辰 별
진

宿 잘
숙

列 벌일
열

張 베풀
장

허와날은차고기울며
별은별여있다

秋 가을

寒 찰

추의 가오면더위는가며

가을에는거두어들이고겨울에는갈우리한다

秋 가을
추

收 거둘
수

冬 겨울
동

藏 감출
장

寒 찰
한

來 올
래

暑 더울
서

往 갈
왕

閏 윤달 **윤**

餘 나믈 **여**

成 이룰 **성**

歲 해 **세**

律 법 **율**

呂 풍류 **려**

調 고를 **조**

陽 볕 **양**

남는 윤달로 해를 완성하며 음률로 음양을 조화시킨다

閏餘成歲 律呂調陽

雲 구름　운
騰 오를　등
致 이를　치
雨 비　우

露 이슬　노
結 맺을　결
爲 할　위
霜 서리　상

구름이날아비가되고
이슬이맺혀서리가되다

金 쇠 금
生 날 생
麗 고울 려
水 물 수

玉 구슬 옥
出 날 출
崑 메 곤
岡 메 강

金生麗水

玉出崑岡

금은 여수에서 나고

옥은 곤륜산에서 나다

1)麗水 2)崑崙山

劍 칼 검

號 이름 호

巨 클 거

闕 대궐 궐

珠 구슬 주

稱 일컬을 칭

夜 밤 야

光 빛 광

칼에는 거궐이 있고
구슬에는 야광주가 있다

劍

號

巨

闕

珠

稱

夜

光

3)巨闕 4)夜光珠

果 열매 **과**

珍 보배 **진**

李 오얏 **리**

奈 벗 **내**

菜 나물 **채**

重 무거울 **중**

芥 겨자 **개**

薑 생강 **강**

果珍李柰

菜重芥薑

과일중에서는오얏과벗이보배스럽고
채소중에서는겨자와생강을으뜸히여긴다

바닷물은 짜고 민물은 싱거우며
비늘 있는 고기는 물에 잠기고 날개 있는 새는 날아다닌다

海 바다
해

鹹 짤
함

河 물
하

淡 맑을
담

鱗 비늘
인

潛 잠길
잠

羽 깃
우

翔 날
상

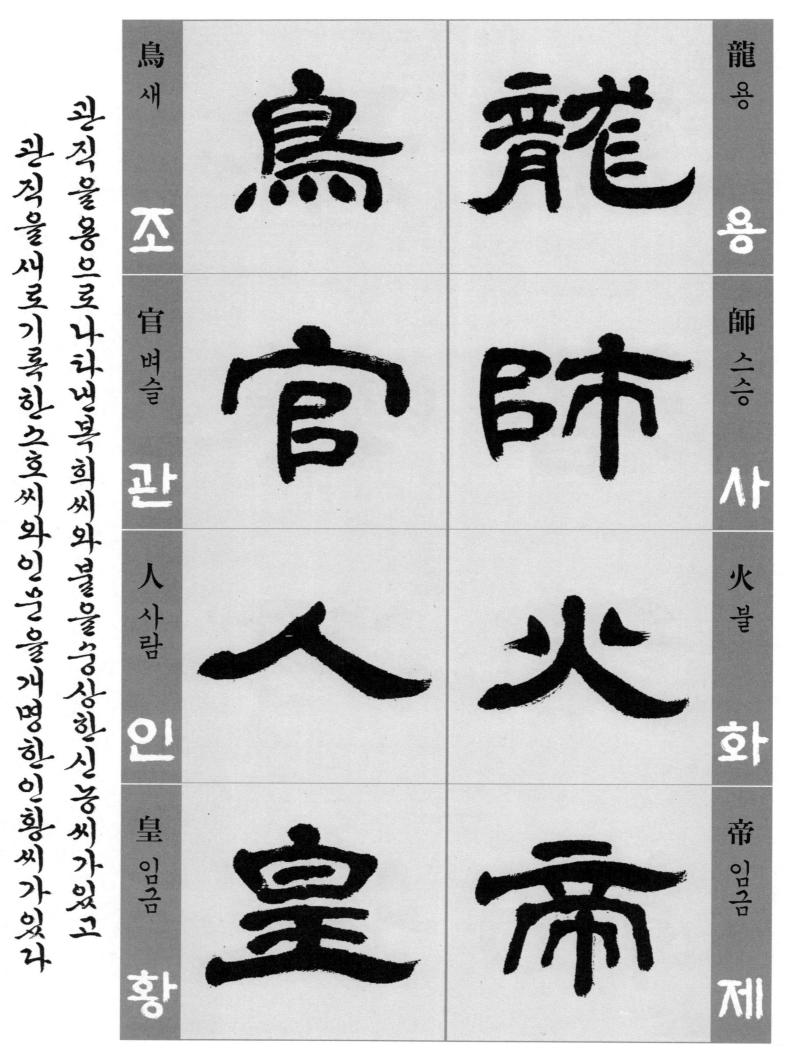

龍 용 용	鳥 새 조
師 스승 사	官 벼슬 관
火 불 화	人 사람 인
帝 임금 제	皇 임금 황

관직을 용으로 나타낸 복희씨와 불을 숭상한 신농씨가 있고

관직을 새로 기록한 소호씨와 인문을 개명한 인황씨가 있다

5)伏羲氏 6)神農氏 7)小昊 8)人文 9)人皇氏

始 비로소 **시**
制 지을 **제**
文 글월 **문**
字 글자 **자**

乃 이에 **내**
服 입을 **복**
衣 옷 **의**
裳 치마 **상**

비로소 문자를 만들고
옷을 만들어 입게 했다

推 밀
位 벼슬
讓 사양
國 나라

推 추
位 위
讓 양
國 국

有 이쓸
虞 나라
陶 질그릇
唐 나라

有 유
虞 우
陶 도
唐 당

자리를물려주어나라를양보한것은
도당요임금과우순임금이라

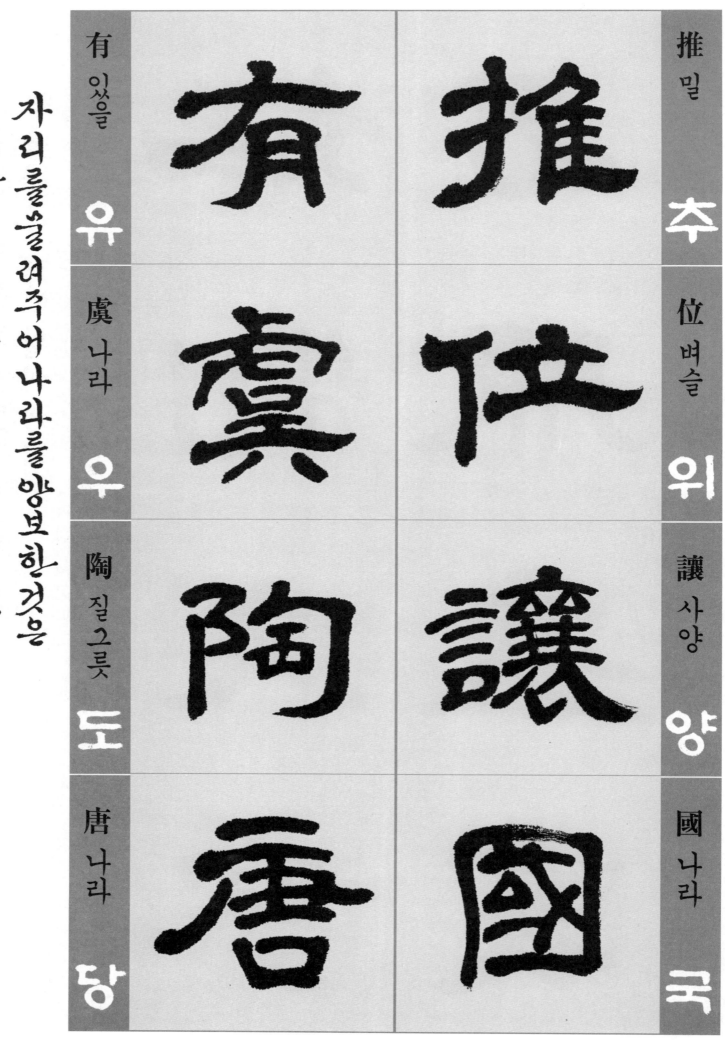

10)堯　11)舜

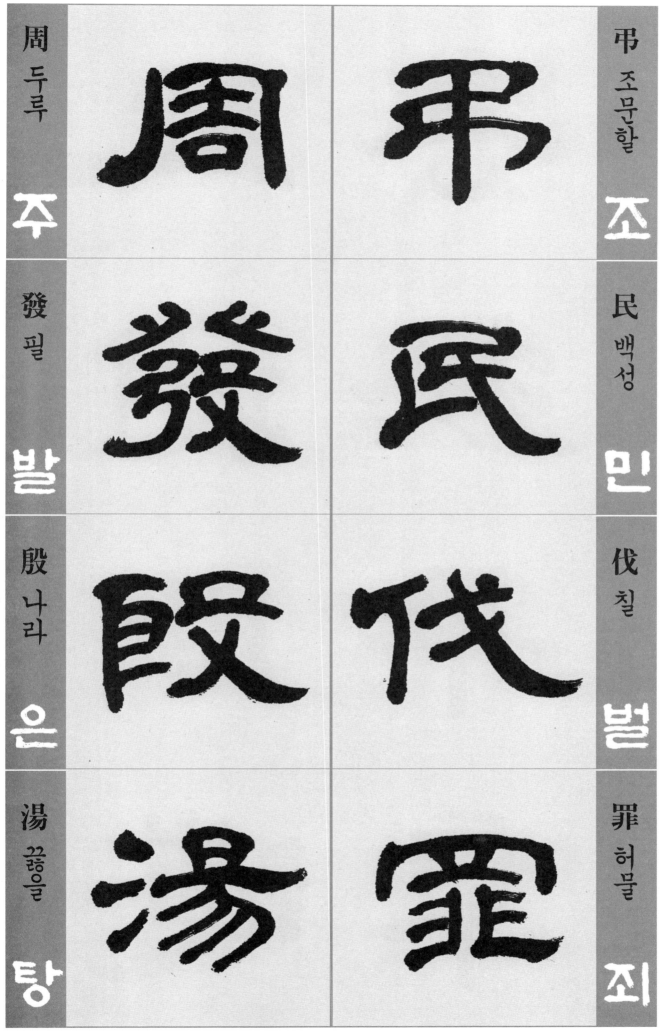

弔 조문할　**조**

民 백성　**민**

伐 칠　**벌**

罪 허물　**죄**

周 두루　**주**

發 필　**발**

殷 나라　**은**

湯 끓을　**탕**

백성들을 위로하고 죄지은 이를 친 사람은
주나라 무왕 발과 은나라 탕왕이라

12)武王 13)湯王

坐 앉을

坐 앉을 **좌**

朝 아침

朝 아침 **조**

問 물을

問 물을 **문**

道 길

道 길 **도**

垂 드리울

垂 드리울 **수**

拱 꽂을

拱 꽂을 **공**

平 평할

平 평할 **평**

章 글월

章 글월 **장**

坐朝問道 앉아서 조정에 물어 나라를 다스리는 도리를 얻으니

垂拱平章 옷 드리우고 팔짱 끼고 있지만 공평하고 밝게 나스려진다

백성을 사랑하고 기르니
오랑캐들까지도 신하로서 복종한다

臣 신하	**신**	愛 사랑	**애**
伏 엎드릴	**복**	育 기를	**육**
戎 오랑캐	**융**	黎 검을	**려**
羌 오랑캐	**강**	首 머리	**수**

退 멀 하
邇 가까울 이
壹 한 일
體 몸 체

率 거느릴 솔
賓 손 빈
歸 돌아갈 귀
王 임금 왕

먼 곳과 가까운 곳이 똑같이 한 몸이 되어
거느리고 북쪽 하여 임금에게로 돌아온다

鳴 울 명
鳳 새 봉
在 있을 재
樹 나무 수

白 흰 백
駒 망아지 구
食 밥 식
場 마당 장

봉황새는 울며 나무에 깃들어 있고
흰 망아지는 마당에 거를들 뜯는다

化 될 **화**
被 입을 **피**
草 풀 **초**
木 나무 **목**

賴 힘입을 **뢰**
及 미칠 **급**
萬 일만 **만**
方 모 **방**

化
被
草
木

賴
及
萬
方

밝은 임금의 덕화가 풀이나나무까지미치고

그힘입음이온누리에미친다

盖 덮을 **개**

此 이 **차**

身 몸 **신**

髮 터럭 **발**

四 넉 **사**

大 큰 **대**

五 다섯 **오**

常 떳떳할 **상**

개개사람의몸과터럭은
사대와오상으로일어어졌구

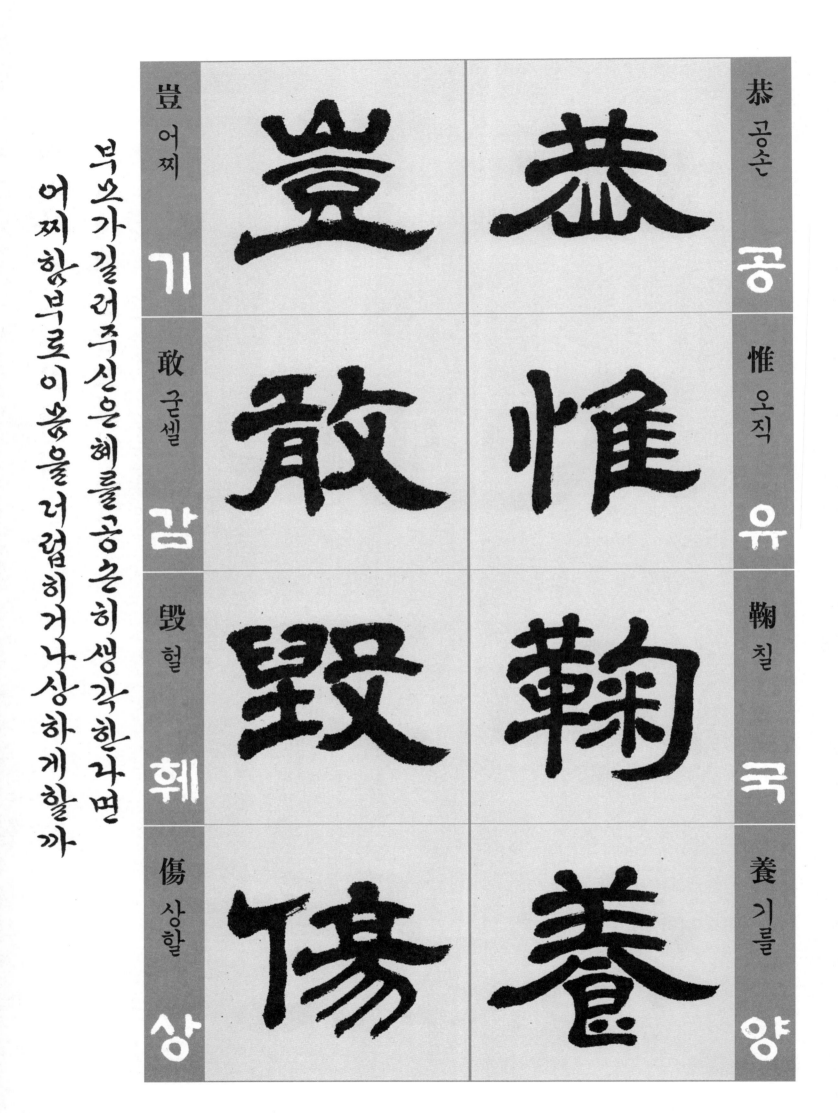

恭 공손

恭 공손
공

惟 오직
유

鞠 칠
국

養 기를
양

豈 어찌
기

敢 굳셀
감

毀 헐
훼

傷 상할
상

부모가 길러주신은혜를공손히생각한다면
어찌함부로이몸을더럽히거나상하게할까

女 계집 **여**

男 사내 **남**

慕 사모할 **모**

效 본받을 **효**

貞 곧을 **정**

才 재주 **재**

烈 매울 **렬**

良 어질 **량**

여자는 정렬한 것을 사모하고
남자는 재주 있고 어진 것을 본받아야 한다

14) 貞烈

知 알 **지**

過 허물 **과**

必 반드시 **필**

改 고칠 **개**

得 얻을 **득**

能 능할 **능**

莫 말 **막**

忘 잊을 **망**

자기의 허물을 알면 반드시 고치고

능히 실행할 것을 얻었거든 잊지 말아야 한다

罔 말 **망**

談 말씀 **담**

彼 저 **피**

短 짧을 **단**

靡 아닐 **미**

恃 믿을 **시**

己 몸 **기**

長 길 **장**

信 믿을 **신**
使 하여금 **사**
可 옳을을 **가**
覆 덮을 **복**

器 그릇 **기**
欲 하고자할 **욕**
難 어지러울 **난**
量 헤아릴 **량**

믿음가는 일은 거듭해야하고
그릇됨은 헤아리기어렵도록 키워야한다

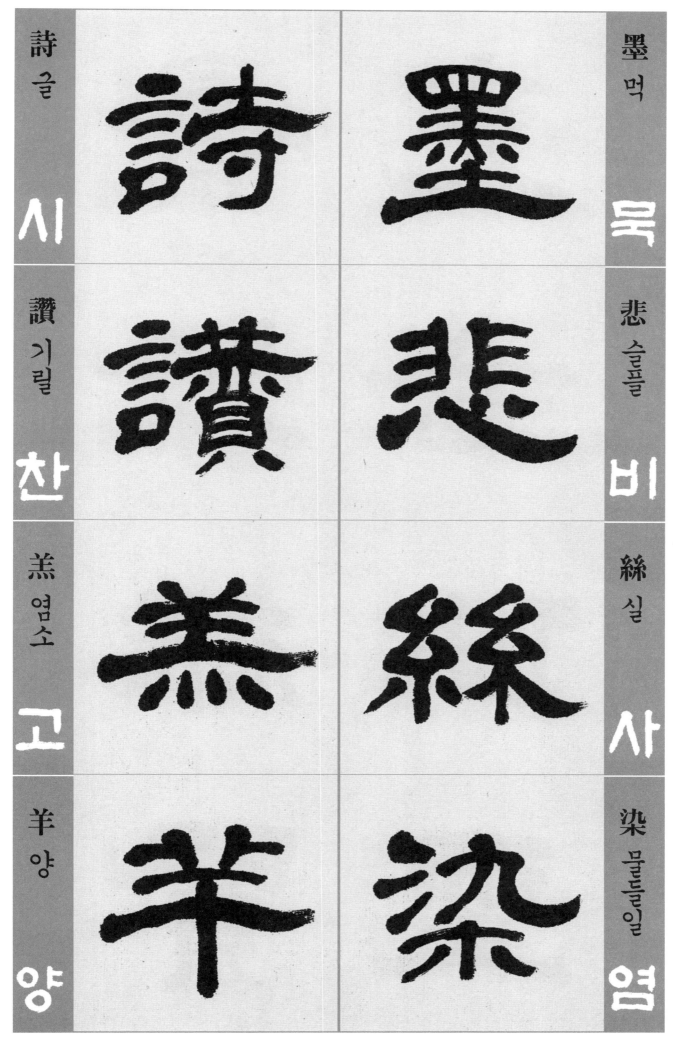

墨 먹 묵

悲 슬플 비

絲 실 사

染 물들일 염

詩 글 시

讚 기릴 찬

羔 염소 고

羊 양 양

묵자는 실이 물들여지는 것을 슬퍼했고
시경에서는 고양편을 찬미했다

15)墨子 16)詩經 羔羊編

景 별 **경**

行 다닐 **행**

維 얽을 **유**

賢 어질 **현**

克 이길 **극**

念 생각할 **념**

作 지을 **작**

聖 성인 **성**

행동을 빛나게 하는 사람이어지사람이오

힘써 마음에 생각하면성인이되고

德 큰 덕
建 세울 건
名 이름 명
立 설 립

形 형상 형
端 끝 단
表 겉 표
正 바를 정

덕이서면명예가서고
형으가간정하면의표도바르게되가

17)形貌 18)儀表

空 빌
공

谷 골
곡

傳 전할
전

聲 소리
성

虛 빌
허

堂 집
당

習 익힐
습

聽 들을
청

성현의말은마치빈골짜기에소리가전해지듯이멀리퍼져나가고
사람의말은아무리빈집에서라도신은익히들을수가있다

禍 재앙 화

福 복 복

緣 인연 연

因 인할 인

惡 모질 악

善 착할 선

慶 경사 경

積 쌓을 적

악한 일을 하는데 써 재앙은 쌓이고
착하고 경사스러운 일로 인해서 복은 생긴다

福복 복
緣인연 연
善착할 선
慶경사 경

禍재앙 화
因인할 인
惡모질 악
積쌓을 적

尺 자

척

璧 구슬

벽

非 아닐

비

寶 보배

보

寸 마디

촌

陰 그늘

음

是 이

시

競 다툴

경

尺 璧 非 寶

寸 陰 是 競

한 자 되는 구슬이 보배가 아니라

한 치의 짧은 시간이라도 다투어야 한다

資 재물 자
父 아비 부
事 일 사
君 임금 군

曰 가로 왈
嚴 엄할 엄
與 더불 여
敬 공경 경

資父事君

日嚴與敬

아비 섬기는 마음으로 임금을 섬겨야 하니
그것은 존경하고 공손히 하는 것뿐이다

忠 충성 충
則 곧 즉
盡 다할 진
命 목숨 명

孝 효도 효
當 마땅 당
竭 다할 갈
力 힘 력

충성은 곧 목숨을 다 해야 한다

효도는 마땅히 있는 힘을 다 해야 하고

雲谷 金東淵 36

夙 이를 **숙**	臨 임할 **임**	길은물을 가에 다다르듯 살얼음을 위를 걷듯이 하고
興 일어날 **흥**	深 깊을 **심**	일찍 일어나 부모의 따뜻한가 서늘한가를 보살필 것
溫 더울 **온**	履 밟을 **리**	
淸 서늘할 **청**	薄 엷을 **박**	

夙 興 溫 淸

臨 深 履 薄

似 같을 사
蘭 난초 란
斯 이 사
馨 향기 멀리 퍼질 형

如 같을 여
松 소나무 송
之 갈 지
盛 성할 성

난초같이 향기롭고
소나무같이 향기롭고
소나무같이 무성하다

川 내 **천**

流 흐를 **류**

不 아닐 **불**

息 쉴 **식**

淵 못 **연**

澄 맑을 **징**

取 취할 **취**

暎 비칠 **영**

샘물은 흘러 쉬지않고

연못물은 맑아져 온갖것을 비친다

容 얼굴 **용**

止 그칠 **지**

若 같을 **약**

思 생각 **사**

言 말씀 **언**

辭 말씀 **사**

安 편안 **안**

定 정할 **정**

얼굴과 거동은 생각하듯하고
말은 안정되게 해야한다

篤 도타울 **독**

初 처음 **초**

誠 정성 **성**

美 아름다울 **미**

愼 삼갈 **신**

終 마칠 **종**

宜 마땅 **의**

令 하여금 **령**

篤
初
誠
美

愼
終
宜
令

처음을 독실히 하는 것이 참으로 아름답고
끝맺음을 조심하는 것이 마땅하다

榮 영화

영

業 업

업

所 바

소

基 터

기

榮 영화

영

業 업

업

所 바

소

基 터

기

籍 호적

적

甚 심할

심

無 없을

무

竟 마칠

경

籍 호적

적

甚 심할

심

無 없을

무

竟 마칠

경

영날과 사업에는 반드시 기인하는바가 있게 마련이며

그래야 평정이 끝이 없을것이구

攝 잡을 섭

職 벼슬 직

從 좋을 종

政 정사 정

學 배울 학

優 넉넉할 우

登 오를 등

仕 벼슬 사

배움이 넉넉하면 벼슬에 오르고
직우를 말아 정치에 종사할수 있다

存 있을 **존**

以 써 **이**

甘 달 **감**

棠 아가위 **당**

去 갈 **거**

而 말이을 **이**

益 더할 **익**

詠 읊을 **영**

스공이 갔으나 강나무 아래 머물고
떠난 뒤엔 강 강시로 더욱 칭송하여 읊는구

19)召公

풍류는 귀천에 따라 다르고
예의도 높낮음에 따라 다르다

禮 예도	樂 풍류
禮 **예**	樂 **악**
別 다를	殊 다를
別 **별**	殊 **수**
尊 높을	貴 귀할
尊 **존**	貴 **귀**
卑 낮을	賤 천할
卑 **비**	賤 **천**

上 윗 **상**

和 화할 **화**

下 아래 **하**

睦 화목할 **목**

夫 지아비 **부**

唱 부를 **창**

婦 아내 **부**

隨 따를 **수**

上和下睦

夫唱婦隨

윗사람이온화하며아랫사람도화목하고
지아비는이끌고지어미는따를고

윗사람이 온화하면 아랫사람도 화목하고
지아버지는 이끌고 지어미는 따를고

雲谷 金東淵 46

外 바깥 외

入 들 입

受 받을 수

奉 받들 봉

傅 스승 부

母 어머니 모

訓 가르칠 훈

儀 거동 의

入

外

奉

受

母

傅

儀

訓

諸 모두 제

姑 고모 고

伯 맏 백

叔 아저씨 숙

猶 오히려 유

子 아들 자

比 견줄 비

兒 아이 아

오른고모와 아버지의 형제들은

즈카를 자기아이처럼 생각하고

孔 구멍 **공**

懷 품을 **회**

兄 맏 **형**

弟 아우 **제**

同 한가지 **동**

氣 기운 **기**

連 연할 **련**

枝 가지 **지**

가장 가깝게 사랑하여 잊지 못하는 것은 형제간이니
동기간은 한 나무에서 이어진 가지와 같기 때문이다

交 사귈 교
友 벗 우
投 던질 투
分 나눌 분

切 간절 절
磨 갈 마
箴 경계할 잠
規 법 규

벗을 사귐에는 분수를 지켜 의기를 더함해야 하며
학문과 덕행을 갈고 닦아서로 경계하고 바르게인도 해야한구

仁 어질 **인**

慈 사랑할 **자**

隱 숨을 **은**

惻 슬플 **측**

造 지을 **조**

次 버금 **차**

弗 아닐 **불**

離 떠날 **리**

어질고 사랑하며 측은히 여기는 마음이
잠시라도 마음속에서 떠나서는 안된다

節 마디

節 마디 **절**

義 옳을 **의**

廉 청렴할 **렴**

退 물러날 **퇴**

顚 엎어질 **전**

沛 자빠질 **패**

匪 아닐 **비**

虧 이지러질 **휴**

절의와 청렴과 물러감은 어려운 가운데에서도
이지러져서는 안되니라

性 성품 성

靜 고요 정

情 뜻 정

逸 편안할 일

心 마음 심

動 움직일 동

神 귀신 신

疲 피로할 피

성품이고요하면마음이편안하고
마음이흔들리면정신이피로해진다

性

靜

情

逸

心

動

神

疲

守 지킬 수
眞 참 진
志 뜻 지
滿 가득할 만

逐 쫓을 축
物 만물 물
意 뜻 의
移 옮길 이

참됨을 지키면 뜻이 가득허지고
욕심을 좇으면 생각이 이리저리 옮겨진다

堅 굳을 견

持 가질 지

雅 바를 아

操 잡을 조

好 좋을 호

爵 벼슬 작

自 스스로 자

縻 얽어맬 미

올바른 지조를 굳게 가지면
높은 지위는 스스로에게 얽히어 이른다

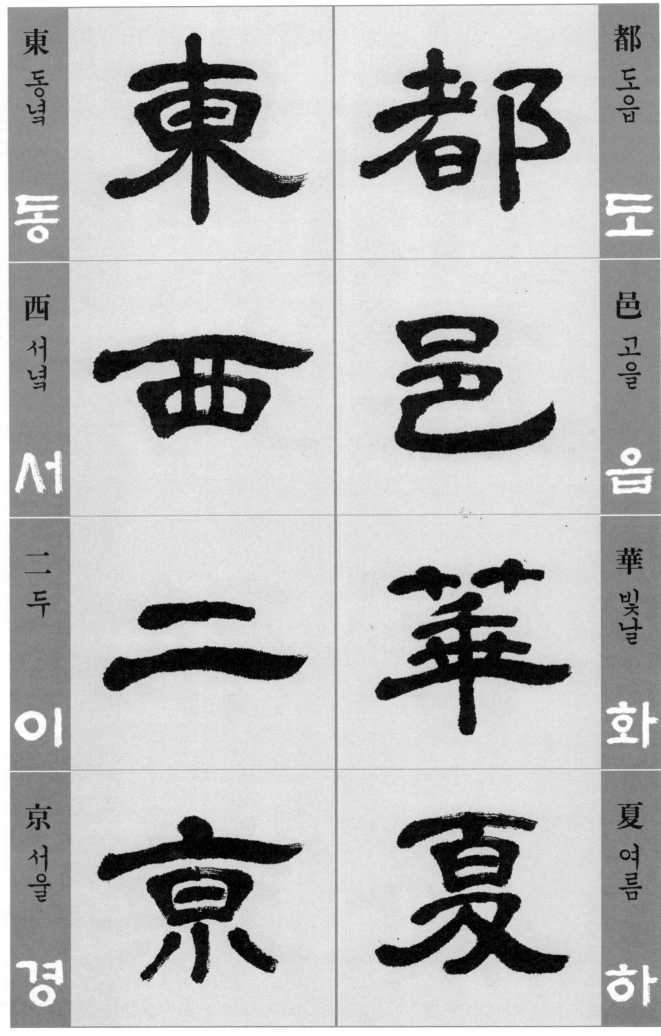

都 도읍

도

邑 고을

읍

華 빛날

화

夏 여름

하

東 동녘

동

西 서녘

서

二 두

이

京 서울

경

화하의 도읍에는
동경과 서경이 있다

20)華夏

背 등
浮 뜰
渭 위수
據 웅거할
涇 경수

背 배
浮 부
渭 위
據 거
涇 경

邙 뫼
面 낮
洛 낙수

背 배
邙 망
面 면
洛 낙

낙양은 북망산을 등뒤로 하여 낙수를 앞에 두고
장안은 위수에 떠있는듯 경수를 의지하고있다

21)洛陽 22)長安

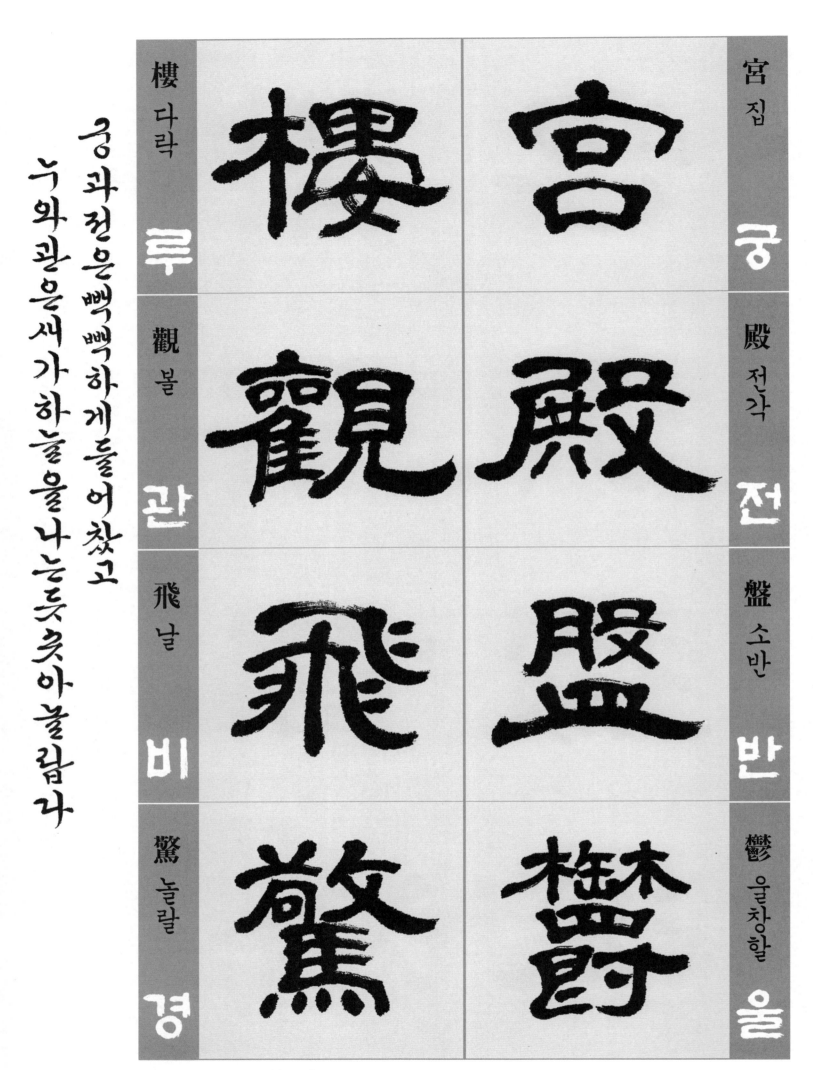

宮 집　궁

殿 전각　전

盤 소반　반

鬱 울창할　울

樓 다락　루

觀 볼　관

飛 날　비

驚 놀랄　경

궁과 전은 빽빽하게 들어찼고
누와 관은 새가 하늘을 나는듯 웃아 놀랍다

23)宮　24)殿　25)樓　26)觀

圖 그림 **도**

寫 쓸 **사**

禽 새 **금**

獸 짐스ᇰ **수**

畵 그림 **화**

彩 채색 **채**

仙 신선 **선**

靈 신령 **령**

새와 짐승을 그린 그림이 있고
신선들의 오ᇰ도채색하여그렸구

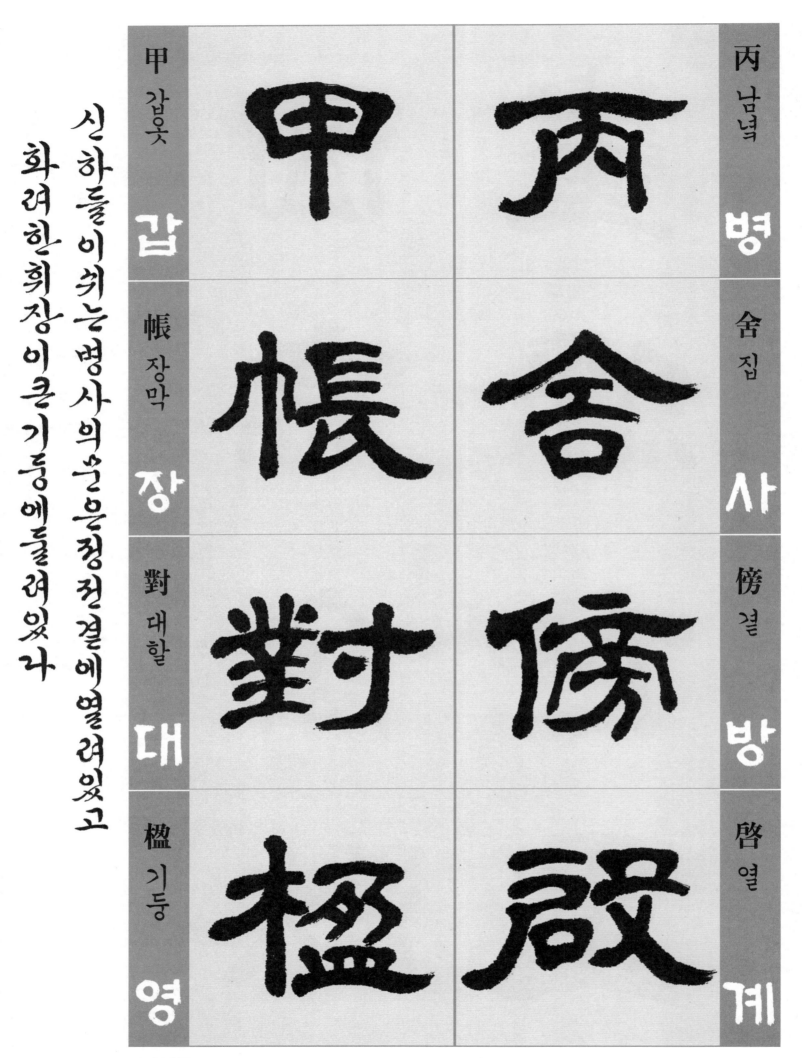

丙 남녘 **병**

舍 집 **사**

傍 곁 **방**

啓 열 **계**

甲 갑옷 **갑**

帳 장막 **장**

對 대할 **대**

楹 기둥 **영**

신하들이 쉬는 병사의 수은정전결에 열려있고
화려한 휘장이 큰 기둥에 들려있구

27)正殿

肆 베플 **사**

筵 자리 **연**

設 베플 **설**

席 자리 **석**

鼓 북 **고**

瑟 비파 **슬**

吹 불 **취**

笙 생황 **생**

肆筵設席

鼓瑟吹笙

자리를 만들고 돗자리를 깔고서
비파를 뜯고 생황 거를 불고

	弁 고깔 **변**	陞 오를 **승**
	轉 구를 **전**	階 섬돌 **계**
	疑 의심할 **의**	納 들일 **납**
	星 별 **성**	陛 뜰 **폐**

섬돌을 밟으며 궁전에 들어가니

관에 간 구슬들이 이리 구르고 돌아 별이 아닌가 의심스럽구나

28)冠

오른쪽으로는 광내전에 통하고
왼쪽으로는 승명려에 가가른다

右 오른 우

通 통할 통

廣 넓을 광

內 안 내

左 왼 좌

達 통달 달

承 이을 승

明 밝을 명

右
通
廣
內
左
達
承
明

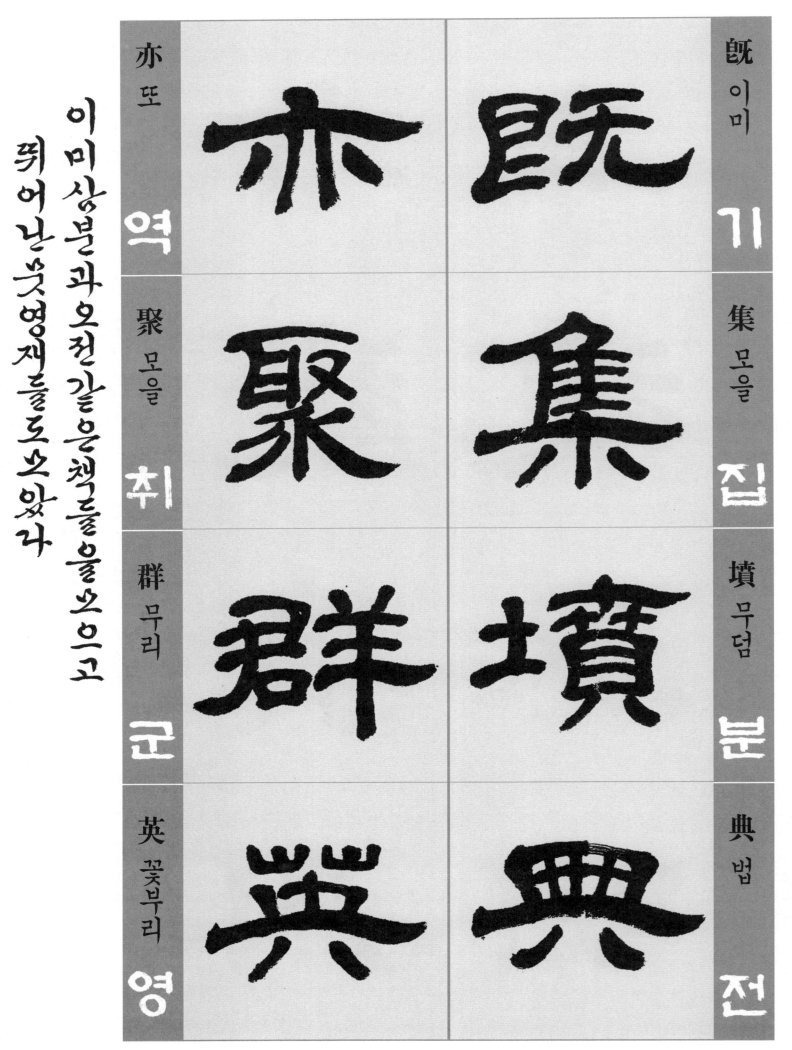

29)三墳五典

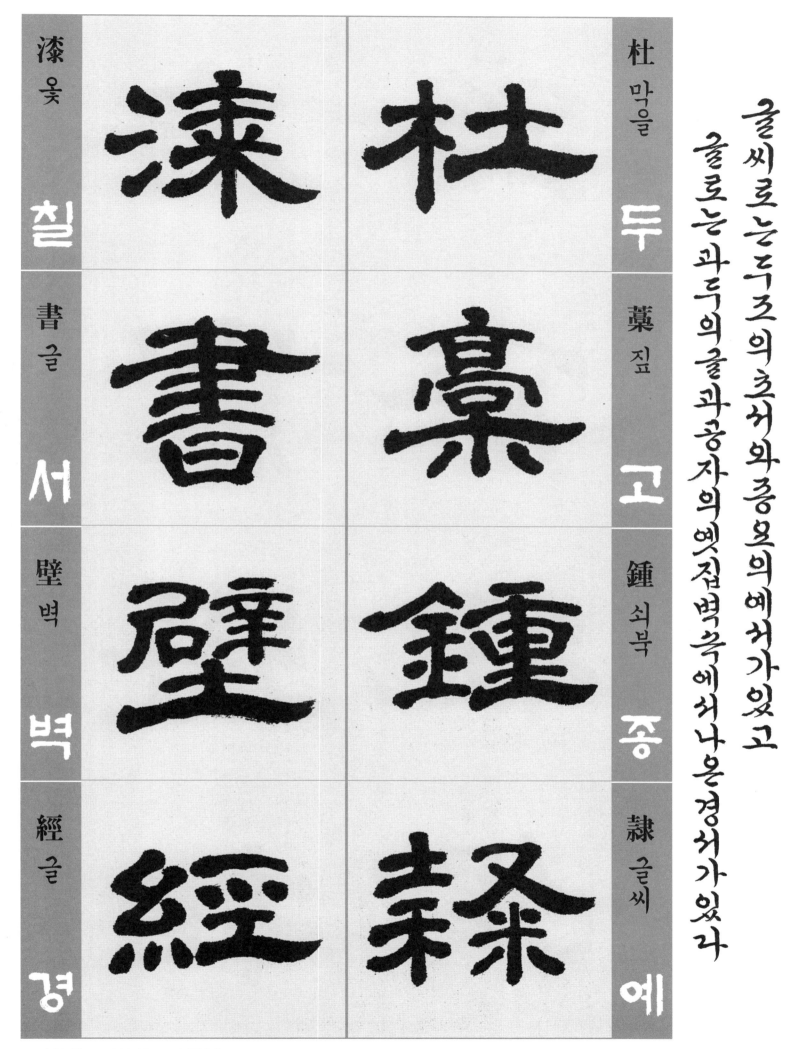

漆 옷 칠　書 글 서　壁 벽 벽　經 글 경

杜 마을 두　藁 집 고　鍾 쇠북 종　隸 글씨 예

글씨로는 ㄴㄷㄱㅈ의 ㅉ와 ㅎㅇ의 ㅂㅊ가 있고
글로는 과ㄷ의 글과 공자의 옛집 벽속에ㅊ나온 경서가 있다

30)杜操　31)鐘隸　32)蝌蚪

	府 마을		路 길
	府 부		路 노
	羅 벌릴		俠 낄
	羅 라		俠 협
	將 장수		槐 회화나무
	將 장		槐 괴
	相 정승		卿 벼슬
	相 상		卿 경

관부에는 장수와 정승들이 벌려 있고

길은 공경의 집들을 끼고 있다

33) 公卿

위척이나 공신에게 호현을 봉하고
그들의 집에는 많은 군사를 주었다

戶 지게 호

封 봉할 봉

八 여덟 팔

縣 고을 현

家 집 가

給 줄 급

千 일천 천

兵 군사 병

高 높을
고

冠 갓
관

陪 모실
배

輦 수레
련

驅 몰
구

轂 바퀴통
곡

振 떨칠
진

纓 갓끈
영

높으관을쓰고 임금의 수레를 모시니
수레를 몰 때마다 관끈이 흔들린다

高
冠
陪
輦
驅
轂
振
纓

雲谷 金東淵 68

世 인간 세
祿 녹 록
侈 사치 치
富 부자 부

車 수레 거
駕 멍에할 가
肥 살찔 비
輕 가벼울 경

세거로받은봉록은사치하고펑퍼짐하며
말은살찌고수레는가볍기만하구나

공신을 책록하여 실적을 힘쓰게 하고
비명에 찬미하는 내용을 새긴다

勒 새길 록	勒	策 꾀 책	策
碑 비석 비	碑	功 공 공	功
刻 새길 각	刻	茂 성할 무	茂
銘 새길 명	銘	實 열매 실	實

34)碑銘

磻 돌 **반**

溪 시내 **계**

伊 저 **이**

尹 다스릴 **윤**

佐 도울 **좌**

時 때 **시**

阿 언덕 **아**

衡 저울대 **형**

磻溪

伊尹

佐時

阿衡

주석 왕은 반계에서 강태공을 얻고 은 탕왕은 신야에서 이윤을 맞으니 그들은 때를 도와 재상 아형의 지위에 올랐다

35)周文王 36)殷湯王 37)莘野 38)阿衡

奄 문득

奄 엄

宅 집

宅 택

曲 굽을

曲 곡

阜 언덕

阜 부

微 작을

微 미

旦 아침

旦 단

執 누구

執 숙

營 경영할

營 영

큰 집을 곡부에 정해 주었으니
작은 아침 누가 경영할 수 있었으랴

39)曲阜 40)旦

桓 굳셀 **환**

公 공변될 **공**

匡 바를 **광**

合 합할 **합**

濟 건널 **제**

弱 약할 **약**

扶 붙들 **부**

傾 기울어질 **경**

제나라 환공은 천하를 바로잡아 제후를 모으고
약한 자를 구하고 기우는 나라를 붙들어 일으켰다

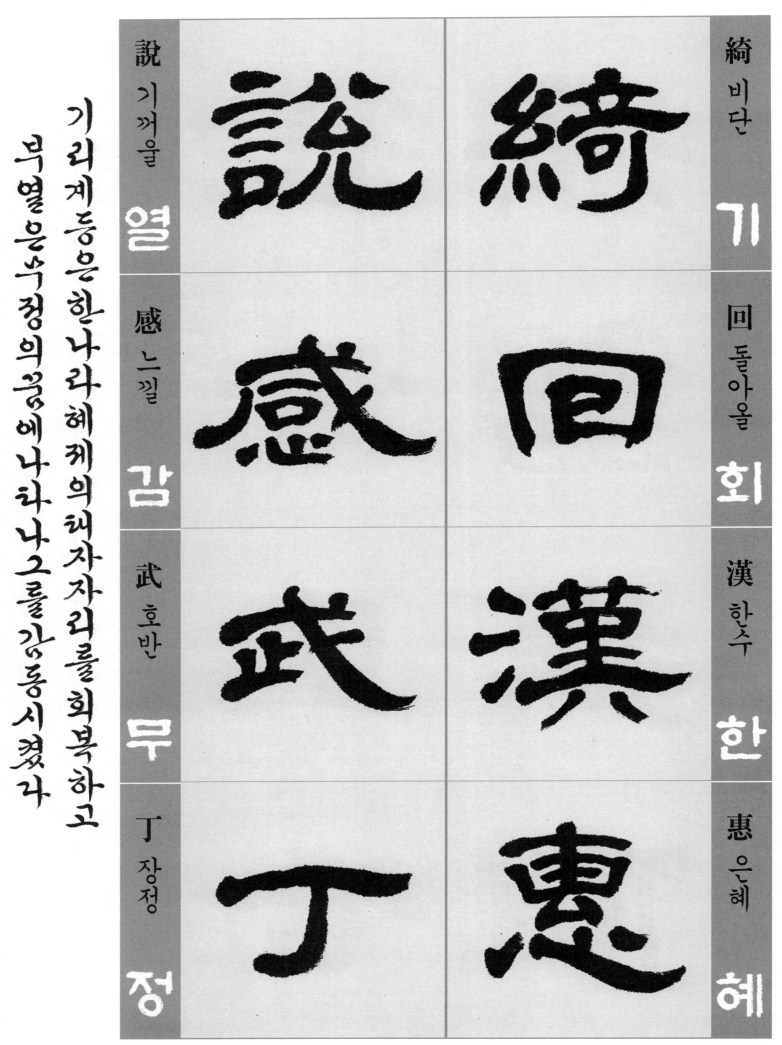

綺 비단 기

回 돌아올 회

漢 한수 한

惠 은혜 혜

說 기쁠 열

感 느낄 감

武 호반 무

丁 장정 정

綺 說

回 感

漢 武

惠 丁

기리계등은 한나라 혜제의 태자자리를 회복하고
부열은수정의 꿈에나라그를 감동시켰다

41)綺理季 42)惠帝 43)傅說 44)武丁

俊 준걸 **준**

乂 어질 **예**

密 빽빽할 **밀**

勿 말 **물**

多 많을 **다**

士 선비 **사**

寔 이 **식**

寧 편안할 **녕**

俊乂密勿
多士寔寧

재주와 덕을 지닌 이들이 부지런히 힘쓰고
많은 인재들이 있어 나라는 실로 편안했다

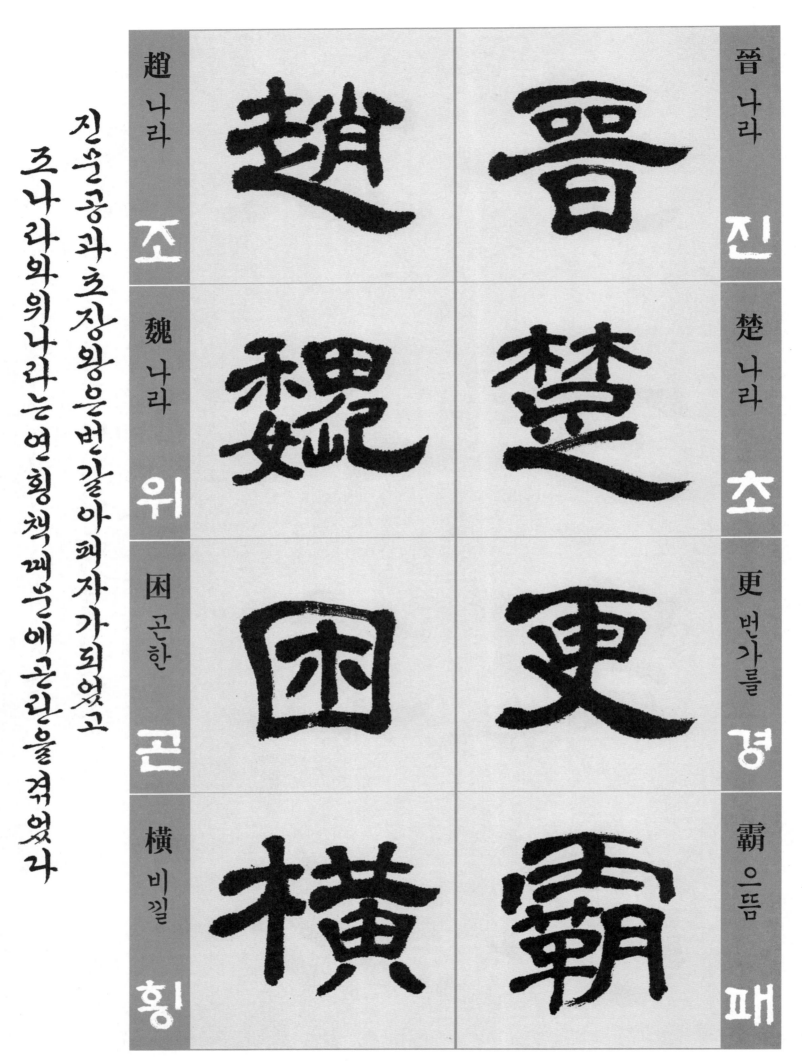

晉 나라 **진**

趙 나라 **조**

楚 나라 **초**

魏 나라 **위**

更 번가를 **경**

困 곤한 **곤**

霸 으뜸 **패**

橫 비낄 **횡**

진문공과 초장왕은 번갈아 패자가 되었고
조나라와 위나라는 연횡책때우에곤란을겪었다

45)晉文公 46)楚莊王 47)連橫策

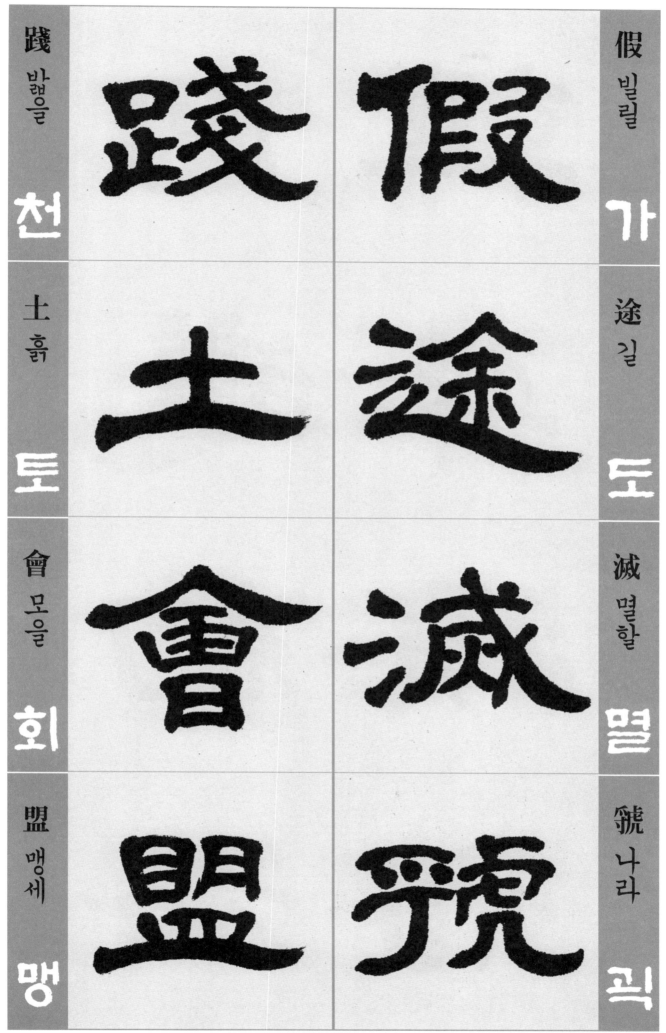

假 빌릴 **가**
途 길 **도**
滅 멸할 **멸**
虢 나라 **괵**

踐 밟을 **천**
土 흙 **토**
會 모을 **회**
盟 맹세 **맹**

진헌공은 길을 빌려 괵나라를 멸했고
진문공은 제후를 천토에 모아 맹세하게 했다

48)晉獻公　49)虢　50)踐土

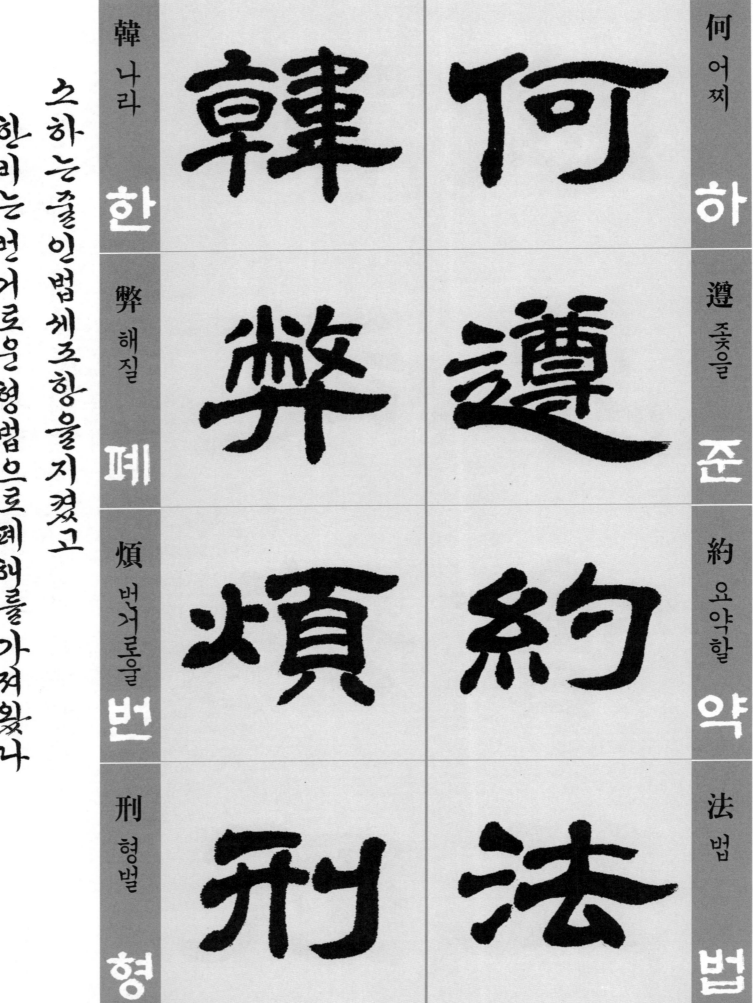

何 어찌 하
遵 좇을 준
約 요약할 약
法 법 법

韓 나라 한
弊 해질 폐
煩 번거로울 번
刑 형벌 형

소하는 글인법세조항을지켰고

한비는번거로운형법으로폐해를가져왔다

51)蕭何 52)韓非 53)弊害

起 일어날 기

翦 자를 전

頗 자못 파

牧 칠 목

用 쓸 용

軍 군사 군

最 가장 최

精 정할 정

지나라의 백기와 왕전즈나라의염파와이목은
군사부리기를가장정밀하게했다

54)秦 白起 55)王翦 56)廉頗 57)李牧

宣 베풀 **선**
威 위엄 **위**
沙 모래 **사**
漠 아득할 **막**

馳 달릴 **치**
譽 기릴 **예**
丹 붉을 **단**
青 푸를 **청**

宣威沙漠

馳譽丹青

위엄을 사막에까지 펼치니

그 명예를 채색으로 그려서 전했구나

九 아홉 **구**

州 고을 **주**

禹 임금 **우**

跡 자취 **적**

百 일백 **백**

郡 고을 **군**

秦 나라 **진**

并 아우를 **병**

58)九州

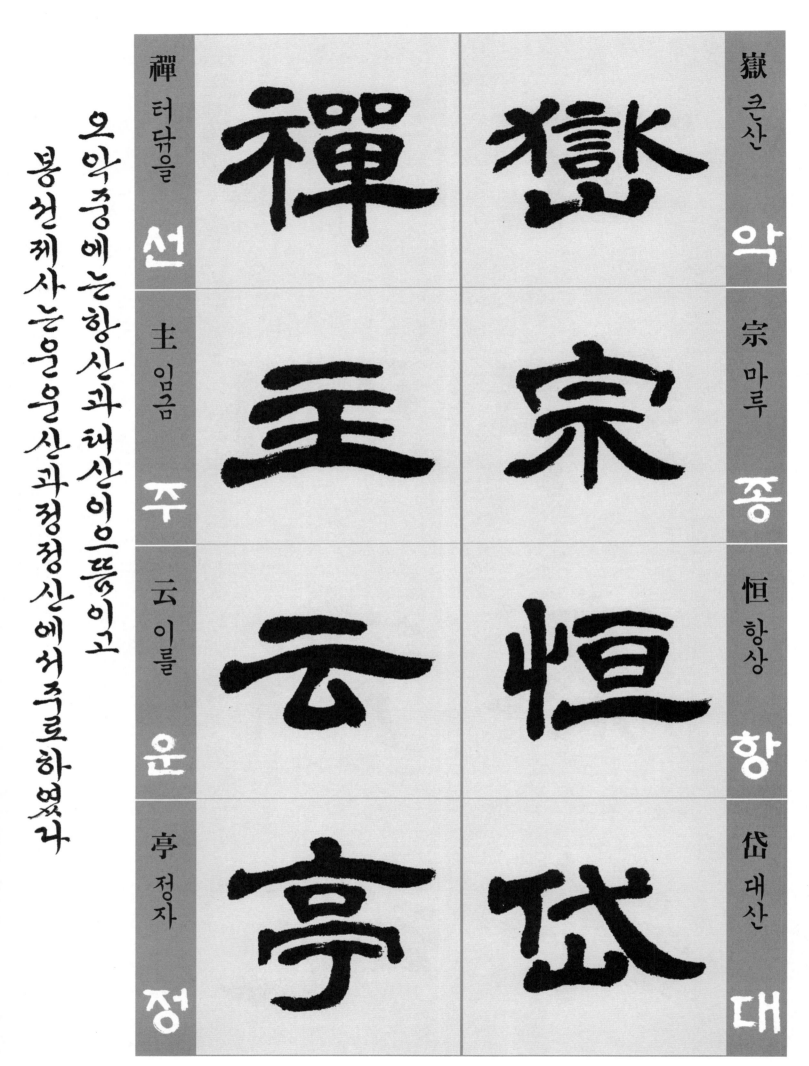

오 악중에는 항산과 대산이 으뜸이고
봉천제사는 운운산과 정정산에서 구로 하였다

禪 터닦을 선
主 임금 주
云 이를 운
亭 정자 정

嶽 큰산 악
宗 마루 종
恒 항상 항
岱 대산 대

59)五嶽 60) 桓山 61)泰山 62)封禪 63)云云山 亭亭山

안문과 자새
계전과 적성

雁 기러기 **안**	鷄 닭 **계**
門 문 **문**	田 밭 **전**
紫 붉을 **자**	赤 붉을 **적**
塞 변방 **새**	城 재 **성**

64)雁門　65)紫塞　66)鷄田　67)赤城

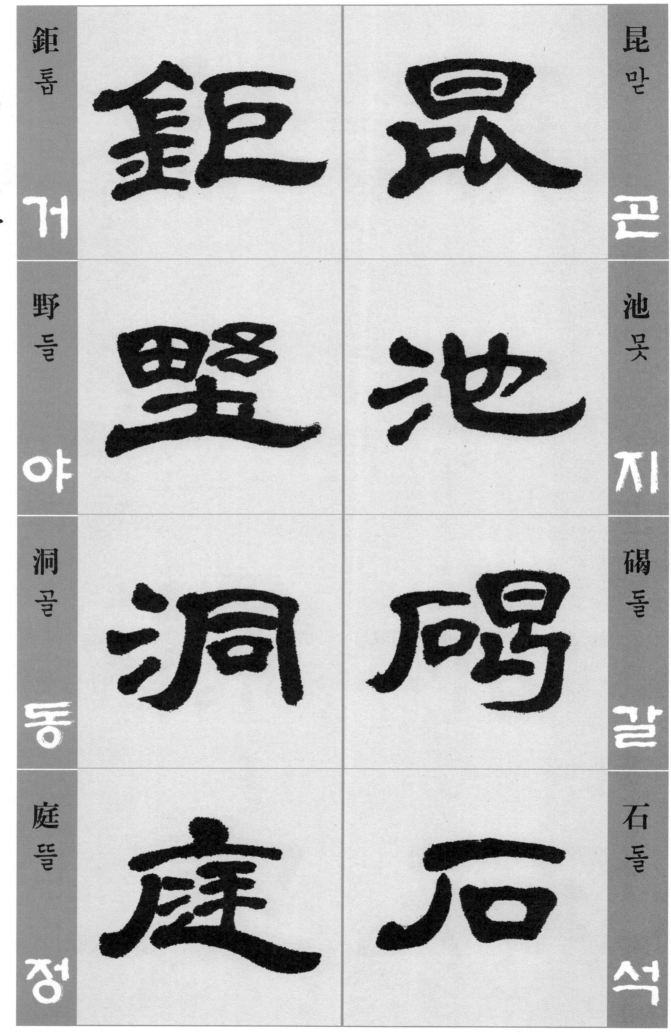

昆 맏 곤

池 못 지

碣 돌 갈

石 돌 석

鉅 톱 거

野 들 야

洞 골 동

庭 뜰 정

곤지와 갈석
거야와 동정은

(68)昆池 (69)碣石 70)鉅野 71)洞庭

曠 빌 광
遠 멀 원
綿 솜 면
邈 멀 막

巖 바위 암
岫 멧부리 수
杳 아득할 묘
冥 어두울 명

曠遠綿邈
巖岫杳冥

너무나 멀어끝 없이 아득하고
바위와 산 은 으슥하여 길고 어두워 보인다

治 다스릴 **치**
本 근본 **본**
於 어조사 **어**
農 농사 **농**

務 힘쓸 **무**
玆 이 **자**
稼 심을 **가**
穡 거둘 **색**

治本於農(치본어농)하니 務玆稼穡(무자가색)이라

다스림은 농업을 근본으로 삼아
심고 거두기를 힘쓰게 하였다

俶 비로소 **숙**

載 실을 **재**

南 남녘 **남**

畝 이랑 **무**

我 나 **아**

藝 심을 **예**

黍 기장 **서**

稷 피 **직**

붓이펴면남쪽이랑에서일을시작하니
우리는기장과피를심으리라

勸 권할 **권**	稅 구실 **세**
賞 상줄 **상**	熟 익을 **숙**
黜 내칠 **출**	貢 바칠 **공**
陟 오를 **척**	新 새로울 **신**

익은곡식으로제공을내고새곡식으로증요에게사하니

권면하고상을주되우둔한사람은내치고우둔한사람은등용한다

孟 맏 **맹**

軻 수레 **가**

敦 도타울 **돈**

素 바탕 **소**

史 역사 **사**

魚 물고기 **어**

秉 잡을 **병**

直 곧을 **직**

맹자는 행동이 도탑고 소박했으며
사어는 직간을 잘 하였다

72)史魚 73)直諫

中 가운데 중

庸 떳떳할 용

勞 수고로울 노

謙 겸손할 겸

謹 삼갈 근

勅 경계할 칙

중용에 가까우며 근로하고
겸손하고 삼가고 신칙해야 한다

聆 들을 **영**

音 소리 **음**

察 살필 **찰**

理 다스릴 **리**

鑑 거울 **감**

貌 모양 **모**

辨 분변할 **변**

色 빛 **색**

소리를 들어 이치를 살피며
소음을거울삼아낯빛을분별한가

貽 줄 이

厥 그 궐

嘉 아름다울 가

猷 꾀 유

勉 힘쓸 면

其 그 기

祗 공경 지

植 심을 식

아름다운 계획을 후손에게 남기고

공경히 선조들의 계획을 심기에 힘써라

省 살필 **성**

躬 몸 **궁**

譏 나무랄 **기**

誡 경계할 **계**

寵 고일 **총**

增 더할 **증**

抗 겨룰 **항**

極 다할 **극**

자기의 몸을 살피고 남의 비방을 경계하며
은총이 날로 더하면 항거심이 극에 달함을 알라

殆 위태할

殆 태

辱 욕될

辱 욕

近 가까울

近 근

恥 부끄러울

恥 치

林 수풀

林 임

皐 언덕

皐 고

幸 갈

幸 행

即 곧

即 즉

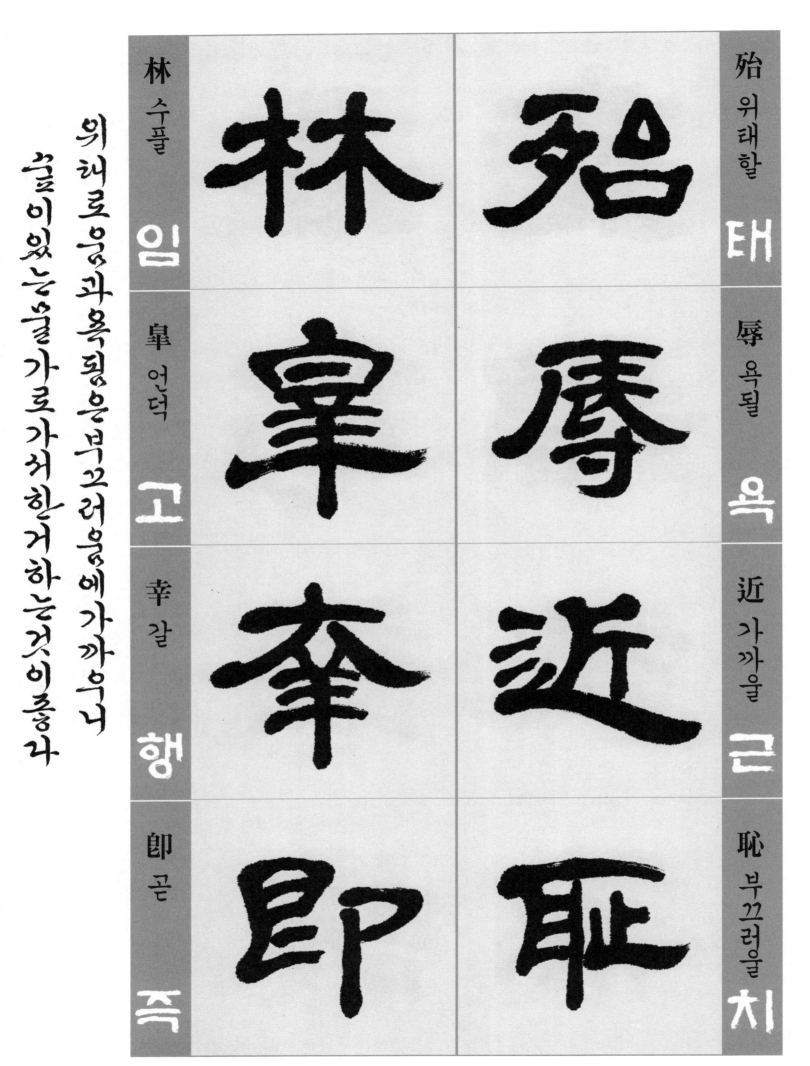

위태로움과 욕됨은 부끄러움에 가까우니 숲이 있는 들을 가서 한거하는것이좋다

74) 閑居

兩 두

양

疏 성글

소

見 볼

견

機 틀

기

解 플

해

組 끈

조

誰 누구

수

逼 핍박할

핍

한때의 스광과 스스로는 기회를 보아 인끈을 플어 놓고
가버렸으니 누가그 행동을막을수있으리오

75)疏廣 疏受

95 隷書千字文

索 찾을 색

居 살 거

閑 한가할 한

處 곳 처

沈 잠길 침

默 잠잠할 묵

寂 고요할 적

寥 쓸쓸할 요

한적한곳을찾아사니
말한마디로없이고요하기만하다

求 구할 **구**

古 예 **고**

尋 찾을 **심**

論 의논할 **론**

散 흩을 **산**

慮 생각 **려**

逍 노닐 **소**

遙 노닐 **요**

옛사람의 글을구하고 도를찾으며
모든생각을 흩어버리고 평화로이 노닌다

求 古 尋 論 散 慮 逍 遙

欣 기쁠 흔

奏 아뢸 주

累 누끼칠 루

遣 보낼 견

感 슬플 척

謝 물러갈 사

歡 기쁠 환

招 부를 초

기쁨으로 여쭙고 번거로움은 사라지니

슬프므은울러가고줄거움이온다

渠 개천 거

荷 연꽃 하

的 과녁 적

歷 지날 력

園 동산 원

莽 풀 망

抽 뺄 추

條 가지 조

도랑의 연꽃은 곱고 분명하며
동산에 우거진 풀들은 쭉쭉빼어나고

枇 비파나무 비
杷 비파나무 파
晩 늦을 만
翠 푸를 취

梧 오동나무 오
桐 오동나무 동
早 이를 조
凋 시들 조

비파나우잎새는 늦도록 푸르고

오동나우잎새는 일찍부터 시든다

陳 묵을 **진**

根 뿌리 **근**

委 맡길 **위**

翳 가릴 **예**

落 떨어질 **락**

葉 잎 **엽**

飄 나부낄 **표**

飇 나부낄 **요**

遊 놀 유

鵾 댓닭 곤

獨 홀로 독

運 움직일 운

凌 능멸할 능

摩 만질 마

絳 붉을 강

霄 하늘 소

곤어는 홀로 바다를 노닐다가

변새되어 올라가며 붉은은 하늘을 비고날아나간다

耽 즐길 **탐**

讀 읽을 **독**

翫 구경 **완**

市 저자 **시**

寓 붙일 **우**

目 눈 **목**

囊 주머니 **낭**

箱 상자 **상**

저잣거리 책방에 서슬을 읽기에 흠뻑빠져
정신차려 자세히 보니 마치 글을 주머니나 상자 속에 갈무리하는 것 같다

易 쉬울 **이**

輶 가벼울 **유**

攸 바 **유**

畏 두려울 **외**

屬 붙일 **속**

耳 귀 **이**

垣 담 **원**

墙 담 **장**

말하기를 쉽고 가벼이 여기는 것은 두려워해야 할 만한 일이니 남이 담에 귀를 기울여 듣는 것처럼 조심하라

適 마침		具 갖출
적	適	**구**
口 입		膳 반찬
구	口	**선**
充 채울		飡 밥
충	充	**손**
腸 창자		飯 밥
장	腸	**반**

膳

飡

飯

배부르면 아무리 맛있는 요리도 먹기싫고
굶으면 쌀지게미와 쌀겨도 만족스럽구

右		左	
飽 배부를	포	飢 주릴	기
飫 배부를	어	厭 싫을	염
烹 삶을	팽	糟 지게미	조
宰 재상	재	糠 겨	강

親 친할 **친**

戚 겨레 **척**

故 연고 **고**

舊 옛 **구**

老 늙을 **로**

少 젊을 **소**

異 다를 **이**

糧 양식 **량**

親戚故舊

老少異糧

친척이나 친구들을 대접할 때는
그 어른과 젊은이의 음식을 달리하여야 한다

妾 첩 **첩**	侍 모실 **시**
御 모실 **어**	巾 수건 **건**
績 길쌈 **적**	帷 장막 **유**
紡 길쌈 **방**	房 방 **방**

妾　御　績　紡

侍　巾　帷　房

紈 흰깁 **환**

扇 부채 **선**

圓 둥글 **원**

潔 깨끗할 **결**

銀 은 **은**

燭 촛불 **촉**

煒 빛날 **위**

煌 빛날 **황**

銀

燭

煒

煌

紈

扇

圓

潔

비단부채는 둥글고 깨끗하며
은빛 촛불은 휘황하게 빛난다

晝 낮
雲谷

畫 낮 주

眠 졸 면

夕 저녁 석

寐 잘 매

藍 쪽 남

筍 댓순 순

象 코끼리 상

床 평상 상

낮잠을졸기거나밤잠을누리는
상아로장식한쪽나무침상이라

연주하고 노래하는 잔치마당에서는
잔을 주고받기도 하며 혼자 들기도 한다

接 접할 접	絃 줄 현
杯 잔 배	歌 노래 가
擧 들 거	酒 술 주
觴 잔 상	讌 잔치 연

矯 들 교

手 손 수

頓 두드릴 돈

足 발 족

矯　手　頓　足

悅 기쁠 열

豫 기쁠 예

且 또 차

康 편안 강

悅　豫　且　康

손을 들고 발을 굴러 춤을 추니

기쁘고도 편안하다

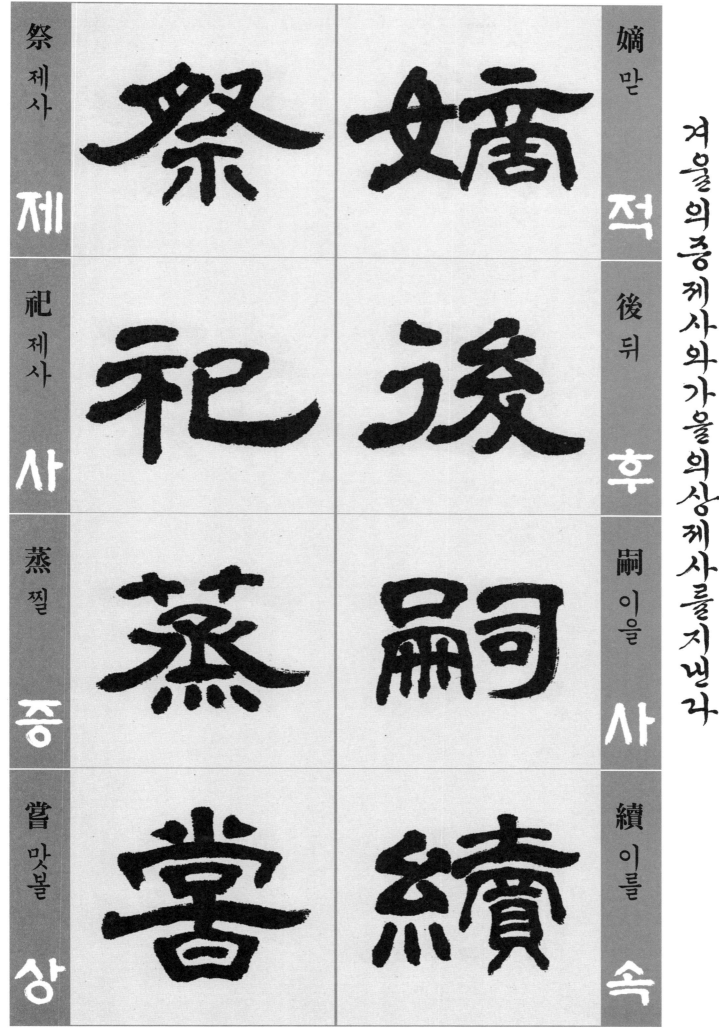

祭 제사 제

祀 제사 사

蒸 찔 증

嘗 맛볼 상

嫡 맏 적

後 뒤 후

嗣 이을 사

續 이을 속

적장자는 가을의 맏을이어
겨울의 증제사와 가을의 상제사를지내고

76)蒸・嘗

이 마를 조아려 서 두번 절 하고
두려워 하고 공경 한 구

稽 조아릴 계	稽
顙 이마 상	顙
再 두 재	再
拜 절 배	拜

悚 두려울 송	悚
懼 두려울 구	懼
恐 두려울 공	恐
惶 두려울 황	惶

牋 편지 **전**

牒 편지 **첩**

簡 대쪽 **간**

要 중요할 **요**

顧 돌아볼 **고**

答 대답 **답**

審 살필 **심**

詳 자세할 **상**

편지는 간간이면 되므로 해야 하고
안부를 듣거나 답할 때에는 자세히 살펴서 명백히 해야 한다

骸 뼈 해

垢 때 구

想 생각 상

浴 목욕 욕

執 잡을 집

熱 더울 열

願 원할 원

凉 서늘할 량

몸에 때가 끼면 목욕할 것을 생각하고
뜨거운 것을 잡으면 시원하기를 바란다

나귀와 그 새끼와 송아지와 그들이
놀라 거뛰고 날뛴다

驢 나귀 **려**

騾 노새 **라**

犢 송아지 **독**

特 수소 **특**

駭 놀랄 **해**

躍 뛸 **약**

超 뛰어넘을 **초**

驤 달릴 **양**

誅 벨

주

斬 벨

참

賊 도적

적

盜 도적

도

捕 잡을

포

獲 얻을

획

叛 배반할

반

亡 도망

망

도적을 처벌하고그베며
배반자와도망자를사로잡는다

嵇 성 **혜**	布 배 **포**	
琴 거문고 **금**	射 쏠 **사**	
阮 성 **완**	遼 멀 **료**	
嘯 휘파롤 **소**	丸 탄환 **환**	

77)呂布 78)熊宜僚 79)嵇康 80)阮籍

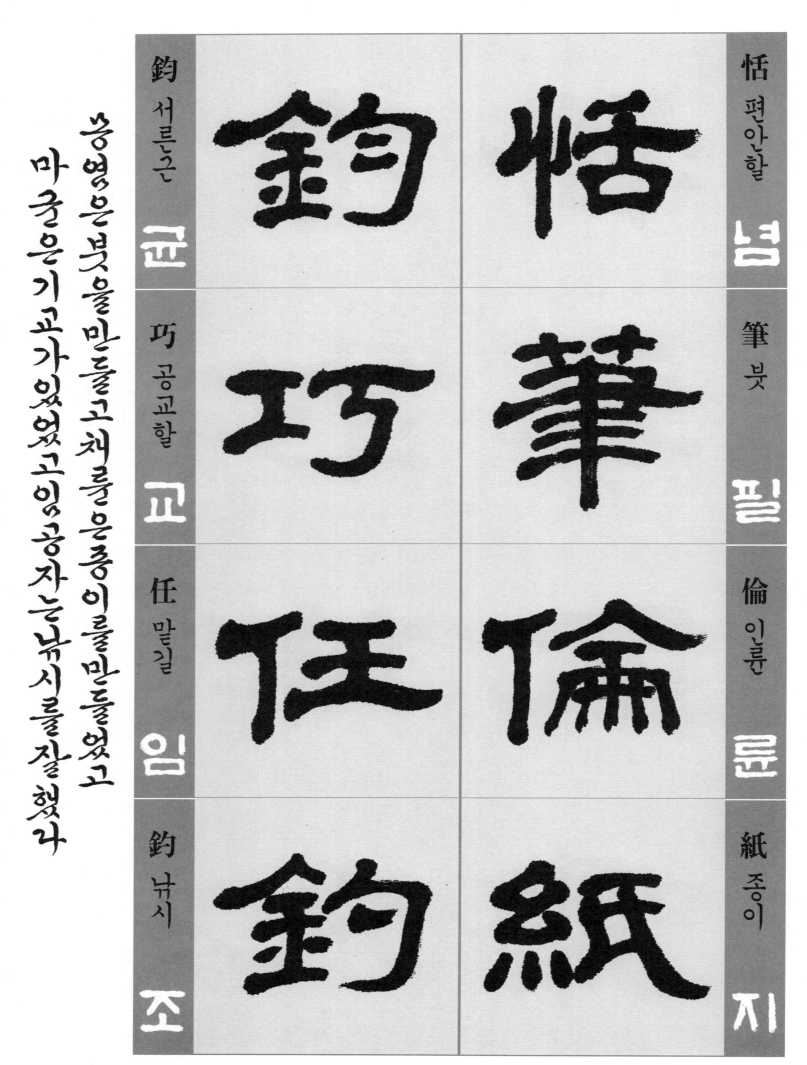

恬 편안할 념

筆 붓 필

倫 이룰 륜

紙 종이 지

鈞 서른근 균

巧 공교할 교

任 맡길 임

鈞 낚시 조

마군은 기교가 있었고 임공자는 낚시를 잘 했다

몽염은 붓을 만들고 채륜은 종이를 만들었고

81)蒙恬 82)蔡倫 83)馬鈞 84)任公子

釋 풀 석

紛 어지러울 분

利 이로울 리

俗 풍속 속

並 아우를 병

皆 다 개

佳 아름다울 가

妙 묘할 묘

어지러움을 풀어 세상을 이롭게 하였으니

이들은 모두가 아름답고 오묘한 사람들이다

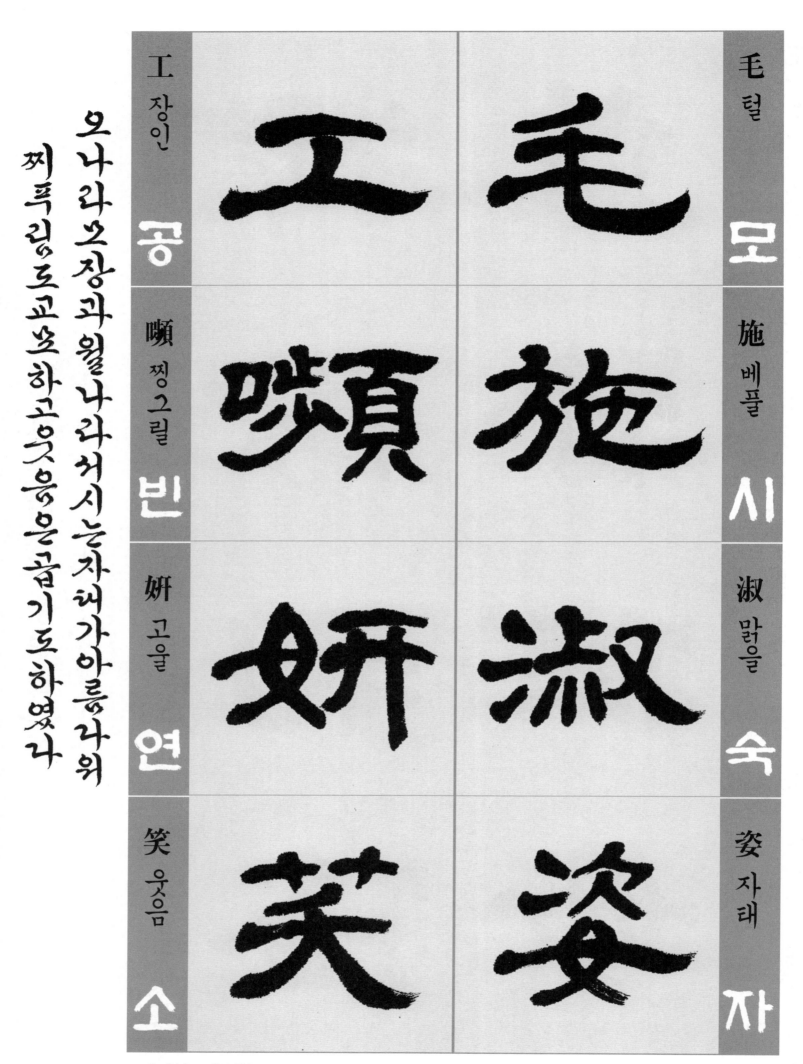

毛 털 **모**

施 베풀 **시**

淑 맑을 **숙**

姿 자태 **자**

工 장인 **공**

嚬 찡그릴 **빈**

姸 고울 **연**

笑 웃음 **소**

오나라 오장과 월나라 서시는 자태가 아름다워
찌푸림으로도 하고 웃음으로 곱기도 하였다

85) 毛嬙 86) 西施

年 해 연
矢 화살 시
每 매양 매
催 재촉할 최

義 복희 희
暉 햇빛 휘
朗 밝을 랑
曜 빛날 요

세월은 살같이 지나가며 양볕으로 기를 재촉하건만
햇빛은 밝고 빛나기만 하구나

천기옥형은 궁정에 매달려 돌고
어두움과 밝음이 돌고 돌며 서비쳐근다

璇 구슬	선	晦 그믐	회
璣 구슬	기	魄 넋	백
懸 달	현	環 고리	환
斡 돌	알	照 비칠	조

指 가리킬 **지**

薪 섶 **신**

修 닦을 **수**

祐 복 **우**

永 길 **영**

綏 평안할 **수**

吉 길할 **길**

邵 높을 **소**

복을 닦는 것이 나무섶과 불씨를 옮기는데 비유될 정도라면 길이 편안하여 상서로움이 높아지리라

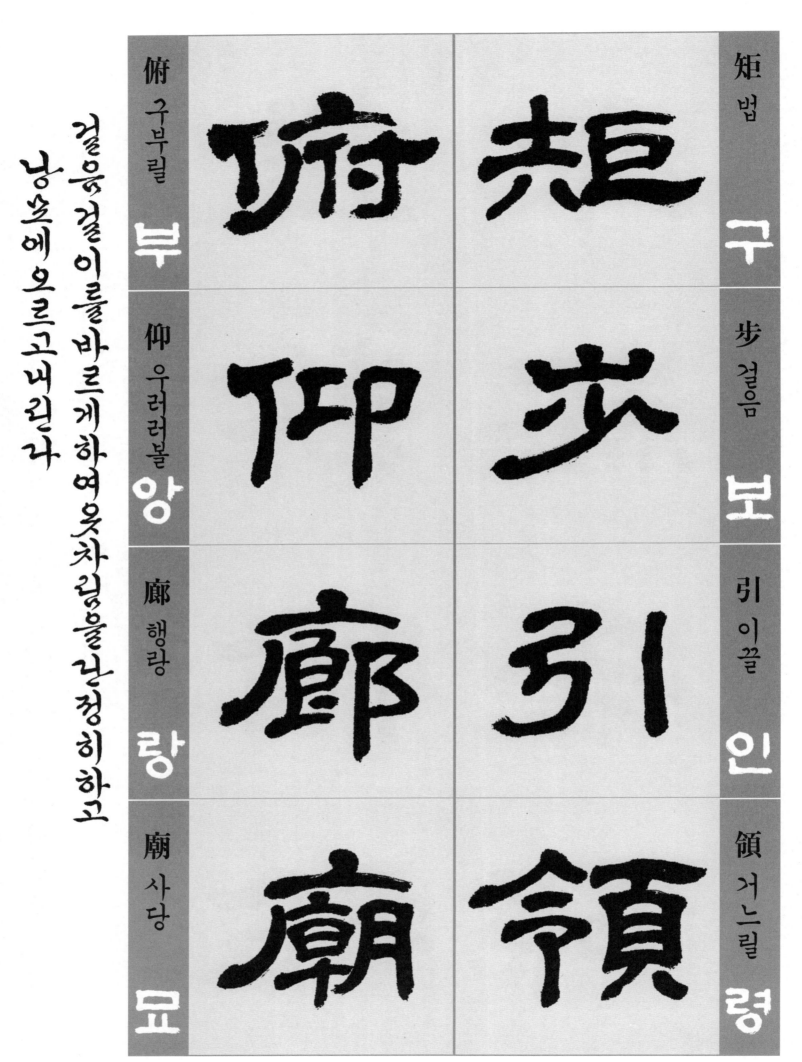

步 걸음 보

引 이끌 인

領 거느릴 령

俯 구부릴 부

仰 우러러볼 앙

廊 행랑 랑

廟 사당 묘

걸음은 걸이를 바르게 하여 옷차림을 단정히 하고
낭에 오르고 내린다

87)廊廟

束 묶을 속
帶 띠 대
矜 자랑 긍
莊 씩씩할 장

徘 배회할 배
徊 배회할 회
瞻 볼 첨
眺 바라볼 조

띠를 띄우는둥경건하게하고
배회하며우러러본다

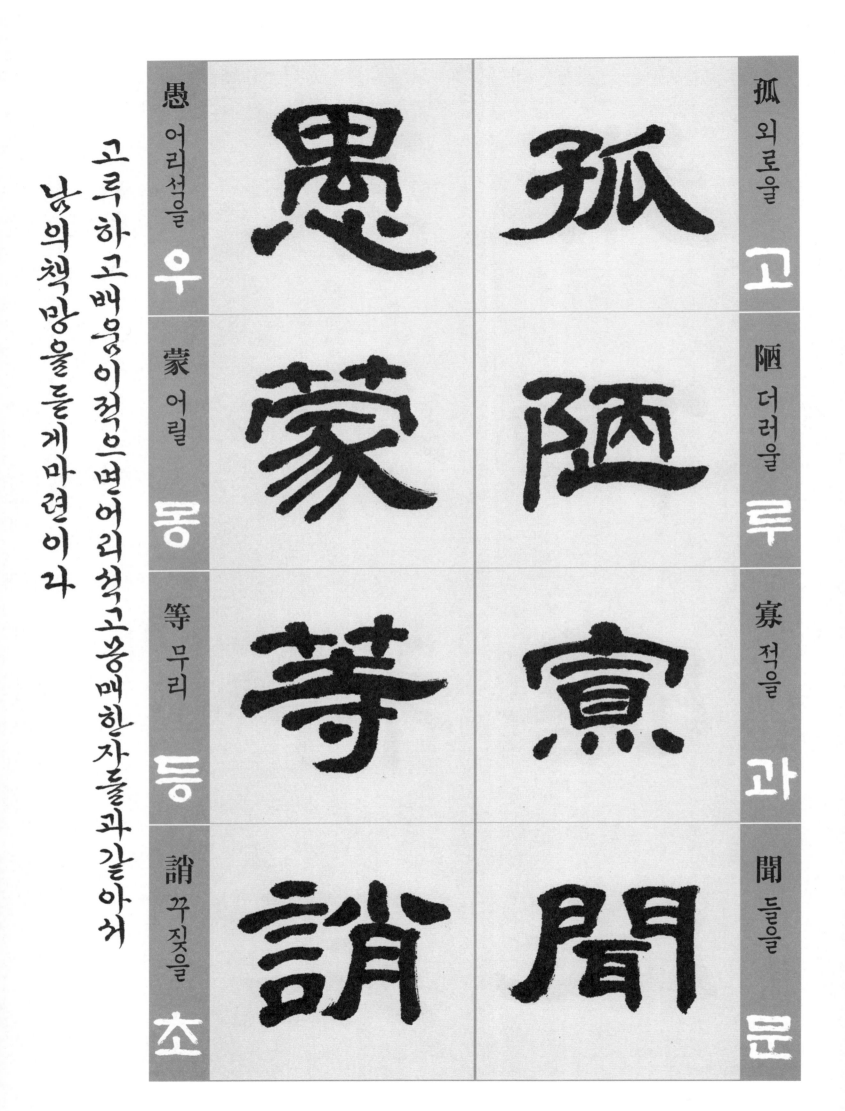

孤 외로울 고
陋 더러울 루
寡 적을 과
聞 들을 문

愚 어리석을 우
蒙 어릴 몽
等 무리 등
誚 꾸짖을 초

고루하고 배움이 적어 어리석고 몽매한 자들과 같아서
남의 책망을 들게 마련이라

어조사라 이르는 것에는
언재호야가 있다

謂 이를 위	焉 어조사 언
語 말씀 어	哉 어조사 재
助 도울 조	乎 어조사 호
者 놈 자	也 어조사 야

천자문주석

麗水 1)　여수(麗水)는 현재 중국 남서부 운남성에 거주하는 소수민족인 여강납서족(麗江納西族)의 자치현으로 흐르는 북쪽 금사강(金沙江)을 말함.

崑崙山 2)　중국 전설에 나오는 신성한 산. 중국의 서쪽에 있으며 황허강(黃河江)이 이 산에서 발원한다고 한다. 하늘에 이르는 높은 산, 또는 아름다운 옥이 나는 산으로, 서왕모(西王母)가 살며 불사(不死)의 물이 흐르는 곳이라고 믿어졌다.

巨闕 3)　거궐은 吳(오)나라 歐冶子(구야자)가 만든 것으로, 句踐(구천)이 오나라를 멸망시키고 얻은 여섯 자루 보검인 吳鉤(오구), 湛盧(담로), 干將(간장), 莫耶(막야), 魚腸(어장), 巨闕(거궐) 가운데 하나라고 한다.

夜光珠 4)　야광은 진주의 이름이다. 춘추시대에 수나라 임금이 용의 아들을 살려주자, 용은 지름이 한 치가 넘는 진주를 주어 그 은혜에 보답하니, 진주가 빛나 밤에도 대낮과 같이 환하였다. 이것을 초왕에게 바치자, 초왕은 크게 기뻐하여 몇 대가 지나도록 수나라에 무력침공을 가하지 않았다.

伏羲氏 5)　고대 전설상의 임금. 삼황[三皇] 중 한 사람으로 처음으로 백성에게 어렵[漁獵]·농경·목축 등을 가르치고 팔괘[八卦]와 문자를 만들었다고 함.

神農氏 6)　중국의 전설에 나오는 삼황(三皇)의 하나. 사람들에게 농사짓는 법을 가르쳤으며, 팔괘(八卦)를 겹쳐 육십사괘(六十四卦)로 점을 보는 방법을 만들고, 오현금(五絃琴)을 만드는 등 농업, 의약, 음악, 점술, 경제의 시조로 알려져 있다.

小昊 7)　중국 고대 전설상의 임금 이름. 금덕(金德)으로 천하를 다스리게 되었다고 하여 금천씨(金天氏)라고 이른다.

人文 8)　하늘의 변화는 천문(天文)이고, 땅의 변화는 지문(地文), 그리고 인간의 변화는 인문(人文)이다. 바뀐 뜻 인간다움이란 뜻인 라틴어 휴마니타스(Humanitas)를 번역하면서 인문이라고 썼고, 이후로 인간의 문화와 문명을 가리키는 말로 변했다.

人皇氏 9)　중국인의 직속 조상이라고 일컬어지는 전설 속 제왕으로, '삼황신화'에서 벗어나 지적 능력의 합리성에 바탕을 둔 '人文(인문)'을 내세웠다는 뜻에서 '人皇(인황)'으로 부른다.

堯 10)　중국의 삼황오제(三皇五帝) 신화 가운데 오제의 하나이다. 다음 대의 군주인 순(舜)과 함께 이른바 '요순'(堯舜)이라 하여 성군(聖君)의 대명사로 일컬어진다.

舜 11)　고대 중국의 전설적인 제왕으로, 5제(五帝)의 한 사람이다. 성은 우(虞), 이름은 중화(重華)이다. 효행이 뛰어나 요(堯)임금으로부터 천하를 물려받았다.

武王 12)　주(周) 왕조의 시조. 성은 희(姬). 문왕(文王)의 장자. 아우 주공단(周公旦)을 보좌로 삼고 태공망(太公望)을 스승으로 하여 은(殷)나라의 주왕(紂王)을 물리치고 천하를 통일. 고경(鎬京)을 수도로 삼았다. 재위 10년.

湯王 13)　고대 중국의 은(殷)나라를 창건한 왕(?~?). 하(夏)나라의 폭군 걸왕(桀王)을 정벌하고 천자 (天子)가 되었다고 한다. 삼황 오제(三皇五帝) 및 하나라의 시조 우왕(禹王), 주나라의 시 조 문왕(文王)과 함께 성군(聖君)의 모범으로 일컬어진다.

貞烈 14)　여자의 행실이나 지조가 곧고 매움

墨子 15)　묵가(墨家)의 창시자는 묵자(기원전 468~376)이다. 묵자의 이름은 적(翟)으로 공자보다 좀 늦게 태어났을 것으로 추정된다. BC 390년경에 만들어진 책으로, 난세에 겸애(兼愛)와 비 공(非攻)을 주장하며 천하를 누빈 묵가의 실천 강령이다. 전국시대에 유가에 대항한 묵자 의 언행을 모은 것으로, 모두 71편으로 묶였다.

詩經 羔羊編 16)　〈羔羊〉은 ≪詩經≫〈召南〉의 편명이니, 南國의 大夫가 文王의 교화를 입어 節儉하고 정직 함을 찬미한 것이다.

形貌 17)　생긴 모양

儀表 18)　몸가짐이나 예절을 갖춘 태도

召公 19)　소공석. 주(周) 초기의 재상. 석(奭)은 이름. 문왕(文王)의 자. 무왕(武王)·주공단(周公旦) 의 남동생이라고 전해지지만, 은(殷)나라 때, 하남(河南) 서부에서 세력을 이끈 소족(召族) 의 출신. 주(周)를 도와, 성왕(成王) 즉위 후에 太保(태보)가 되어 협서(陝西)를 통치했다. 연(燕)의 시조가 됨.

華夏 20)　중국과 한족(漢族)에 대한 옛 명칭.

洛陽 21)　주나라(BC 12세기말) 초기에 낙양의 옛 이름인 낙읍은 오늘날의 서시 근처에 왕들의 주거 지로 건설되었다. 이 도시는 BC 771년에 주나라의 수도가 되었다.

長安 22)　장안은 옛날 중국 한(漢)나라의 수도였다. 한나라가 이곳에 도읍을 정한 뒤 수나라, 당나 라 때까지 계속 도읍으로 자리 잡은 도시다.

宮 23)　원래는 일반 백성이 거처하는 집이었다가 진한(秦漢) 이후로는 임금이 거처하는 곳으로 바뀌었다.

殿 24)　큰 집, 커다란 건물로서 주로 임금이 거처하는 집을 가리킨다.

樓 25)　기둥이 층 받침이 되어 청(廳:마루)이 높이 된 다락집을 말한다. 누의 기능은 휴식하거나 연회(宴會)나 시회(詩會)도 하고 문루나 망루, 포루(砲樓)처럼 감시하거나 조망하는 군사 시설의 기능도 했다.

觀 26)　지혜로서 객관의 대경을 조견하는 것. 마음의 눈으로 세상을 보는 것.

正殿 27)　예전에, 임금이 조회(朝會)를 하며 정사를 처리하는 장소를 이르던 말.

冠 28)　조선시대 관의 종류는 예복용으로 면류관(冕旒冠)·원유관(遠遊冠)·복두(幞頭) 등이 있 었고, 일상용으로는 갓·망건(網巾)·절풍건(折風巾)·유건(儒巾)·평량자·전립(戰笠), 제복용으로는 굴건(屈巾)·상립(喪笠), 서민용으로는 초립·마미립(馬尾笠)·부죽립(付 竹笠)·승결립(繩結笠), 부인용으로는 가리마·족두리·너울 등, 기타 특수용으로는 금관 (金冠)·익선관(翼善冠)·통천관(通天冠) 등이 있었다. 일반적으로 관은 관복·예복을 입 을 때 망건 또는 탕건(宕巾) 위에 영(이엉)으로 턱을 매어 썼다.

三墳五典 29)　중국의 고서(古書) 이름인데, 고대 역사·문화·문물과 관련한 내용을 기록한 책

杜操 30)	두도(杜度)는 원래 이름이 두조(杜操)인데 위(魏)나라 무제(武帝) 조조(曹操)의 이름과 같다고 하여 두도(杜度)로 바꾸었다. 두도(杜度)의 자(字)는 백도(伯度)인데 초서(草書)에 능하고 장초체(章草體)의 명필이다.
鐘隷 31)	종요(鍾繇 151~230)는 후한 말 삼국시대의 위(魏)나라 때의 정치가이자 문장가. 자(字)는 원상(元常). 예서(隷書)·해서(楷書)·행서(行書)·초서(草書) 등 모든 서체에 정통하였는데 특히 예서(隷書)에 정통하였고, 예서를 간략하게 한 해서(楷書)를 만든 대가이다.
蝌蚪 32)	올챙이 모양(模樣)의 옛날 글자(字). 창힐(倉頡:BC?-BC?)이 만들었다고도 하는데, '올챙이 글자(字)', '과두조전(蝌蚪鳥篆)' 또는 전자(篆字)가 생기기 이전(以前)의 문자(文字)이므로 '고문(古文)'이라고도 한다. 필묵(筆墨)이 쓰이기 전(前)에 쪼갠 대나무 같은 것으로 옻을 묻혀 썼는데, 대나무는 딱딱하고 옻은 끈적끈적하기 때문에 글자(字)의 획(劃)이 머리는 굵고 끝은 가늘게 되어 글자(字) 모양(模樣)이 마치 올챙이를 닮았기 때문에 붙여진 이름이다.
公卿 33)	삼공(三公)과 구경(九卿)을 아울러 이르는 말.
碑銘 34)	비(碑)에 새긴 글.
周文王 35)	중국 고대 주 왕조(周王朝)의 기초를 닦은 명군(名君). 이름은 창(昌). 은(殷)나라 왕조의 말기에 서방의 변경인 산시 성[陝西省] 치산(岐山)에 근거를 두고 있던 주(周)나라 제후국(諸侯國)의 군주 계력(季歷), 즉 계왕(季王)과 은(殷)나라에서 시집와서 왕비가 된 태임(太任)과의 사이에서 태어난 아들.
殷湯王 36)	고대 중국의 은(殷)나라를 창건한 왕(?~?). 하(夏)나라의 폭군 걸왕(桀王)을 정벌하고 천자(天子)가 되었다고 한다. 삼황 오제(三皇五帝) 및 하나라의 시조 우왕(禹王), 주나라의 시조 문왕(文王)과 함께 성군(聖君)의 모범으로 일컬어진다.
莘野 37)	유신(有莘)의 들. 이윤(伊尹)이 탕(湯) 임금을 만나기 전에 밭을 갈면서 은거하여 도를 즐겼던 곳이다.
阿衡 38)	아형(阿衡)이란 상대(商代)의 벼슬이름으로, 제왕을 도와 한 시대를 이끈 위대한 지도자라 한다.
曲阜 39)	춘추시대 노나라의 수도. 유교의 발상지이자, 유가의 창시자 공자(孔子)의 고향.
旦 40)	周公의 이름.
綺理季 41)	한나라의 네 현인을 말하며, 그 현인 중에 기를 말함
惠帝 42)	이름은 유영(劉盈). 전한의 제2대 황제. 고조(高祖)의 맏아들.
傅說 43)	은(殷) 고종(高宗)이 꿈을 꾸고서 공사장에서 얻어 재상으로 발탁한 인물.
武丁 44)	중국 은(殷)나라의 제23대 왕. 59년간 재위했으며 시호는 고종이다. 반경의 아우인 소을의 아들로, 어릴 적에 민간에서 자라 백성들의 사정을 잘 알고 있었다고 전해진다.
晉文公 45)	춘추 시대 두 번째 패주(覇主).
楚莊王 46)	춘추 시대 초나라 국군(國君)(재위, 기원전 614-기원전 591). 춘추오패(春秋五覇)의 한 사람이다.
連橫策 47)	연횡책이란 횡(橫)으로 연합한다는 뜻인데, 곧 육국이 횡적으로 각각 진나라와 동맹을 맺

자는 전략으로, 진나라의 입장을 바탕으로 하여 나온 전략이다. 진나라가 동맹을 맺은 어느 한 나라와 연합하여 다른 나라를 공격하면 여섯 나라의 합종은 저절로 깨지고 각자 고립되게 된다. 그러면 그 고립된 나라들을 하나씩 정벌함으로써 통일을 이룰 수 있다는 것이 바로 연횡책이다. 실제로 장의(張儀)는 연횡책을 실행하여 소진의 합종책을 깨뜨리고 진나라가 전국시대를 통일하는 데 크게 기여했다.

晉獻公 48) 진(晉)나라의 18대 군주(기원전 676-651년 재위)

虢 49) 주(周) 문왕(文王)의 아우인 괵중(虢仲)과 괵숙(虢叔) 및 그의 자손들을 봉한 나라.

踐土 50) 지명(地名)으로 황하(黃河)의 남쪽에 있는 땅, 지금의 하남성(河南省)에 있다. 춘추시대 때는 정(鄭)나라 땅이며, 토지가 넓고 지세가 매우 아름다운 곳이다.

蕭何 51) 전한(前漢)의 재상(宰相). 장량(張良)·한신(韓信)과 함께 고조(高祖) 삼걸(三傑)의 하나. 강소(江蘇) 패현(沛縣) 사람.

韓非 52) 춘추 시대 말기의 법가(法家) 사상가(BC 280~BC 233). 한(韓)나라의 공자(公子)로, 이사(李斯)와 함께 순자에게 배워 법가(法家)의 사상을 대성하였다. 뒤에 진(秦)나라의 시황제에게 독살 당하였다. 저서에 《한비자(韓非子)》

弊害 53) 어떤 폐단으로 인하여 생기는 해로움.

秦 白起 54) 전국 시대의 명장·병법가. 진(秦)나라 소왕(昭王)을 섬기며 전공을 세우고, 무안군(武安君)으로 봉해졌으나, 범저(范雎)와 불화하게 되어, 소왕의 신의를 잃고 자살.(~기원전 257)

王翦 55) 중국 전국 시대(戰國時代) 진(秦)의 장군. 진시황(秦始皇)을 도와 조(趙)·연(燕) 등의 나라를 평정함.

廉頗 56) 전국시대 조(趙)나라의 무장. 혜문왕(惠文王) 및 그 아들 효성왕(孝成王)을 위해서 적국 제(齊)나라를 쳐부순 공을 세우지만 도양왕(悼襄王) 시절 위(魏)나라로 도망가고 다시 초(硝)나라로 가서 사망. 조나라에서 일할 때, 자신은 무공이 있는데 문신인 린상여(藺相如)가 자신보다 지위가 높다하여 화를 냈지만 상여의 덕에 감복하여 문경지교(刎頸之交)를 맺었다고 한다.

李牧 57) 전국시대 조(趙)나라의 명장인데 진(秦)나라를 크게 격파하여 무안군(武安君)에 봉해졌으나 아첨을 잘하는 조왕의 신하 한장(韓倉)의 모함으로 장군직에서 해임되었으며, 나중에 유세가 돈약(頓弱)의 반간계로 피살되었다.

九州 58) 중국 고대에 전국을 나눈 9개의 주. 요순우대(堯舜禹代)에는 기(冀), 연(兗), 청(靑), 서(徐), 형(荊), 양(揚), 예(豫), 양(梁), 옹(雍)이다.

五嶽 59) 중국의 오대 명산으로 중악(中嶽)인 숭산(崇山), 동악(東嶽)인 태산(泰山), 서악(西嶽)인 화산(華山), 남악(南嶽)인 형산(衡山) 그리고 북악(北嶽)인 항산(恒山)을 말함.

桓山 60) 桓山(북악항산 2,017m) 항산은 태항산(太恒山), 원악(元岳), 상산(常山)이라고도 부름, 산서성에 위치.

泰山 61) 중국 산둥 성 중부 타이산 산맥, 높이 1,524m. 태중산, 태악, 동악이라고도 한다. 중국의 5악 가운데 으뜸가는 명산으로 꼽는다. 예로부터 중국 국민이 숭배하는 산이었으며 봉선이라는 역대 왕조의 국가적 행사가 열리는 곳이기도 했다

封禪 62)　봉(封) : 하늘 제사. 중국에서 태산에 지내는 제(祭)를 봉(封)이라고 한다. 봉은 산에 흙을 쌓아 단을 세우고 금니(金泥)와 옥간(玉簡)을 차려 하늘에 제사를 지내는 것이다. 하늘의 공(功)에 감사하는 의식이다. 선(禪) : 땅 제사. 태산 줄기 중에서 제일 작은 양보산(梁父山)에 제 지내는 것을 선(禪)이라고 한다. 선은 땅바닥을 쓸고 제사를 지내는 것이다. 부들이란 풀로 수레를 만들고, 띠풀과 볏짚으로 자리를 만들어 제사를 지내고 그걸 땅에 묻는다. 땅에 감사하고 보답하는 의식이다.

云云山 亭亭山 63)　태산의 아래에 있는 작은 산. 선제(禪祭)는 운운산(云云山)과 정정산(亭亭山)을 가장 소중하게 여겼다.

雁門 64)　雁門, 혹은 안새라고 이름 부르는 곳으로《梁州記(양주기)》에 보면, "梁白縣(양백현) 경계에 안문이 있다. 이 산 정상에 거대한 연못이 있다고 한다. 기러기 떼들이 모인 다음에 날아가므로 이름을 안문이라고 한다" 라고 나와 있다.

紫塞 65)　진시황이 건축한 萬里長城(만리장성)이 있는 지역을 말한다. 만리장성이 있는 지역은 지금 서쪽으로는 감숙성 가욕관에서 부터 동쪽으로는 요동성 산해관에까지 이르는 약 5000리에 이르는 방대한 지역이다.《풍속통》에 보면, "이 지역의 흙색은 모두 자줏빛이다. 그래서 자새라고 이름한다"라고 나와 있다.

鷄田 66)　雍州(옹주)에 있는 지역으로 옛날 문왕은 암탉을 얻고 왕이 되었으며, 秦(진)나라穆公(목공)도 암탉을 얻고 천하의 패자가 되었다고 한다.

赤城 67)　북쪽 만리장성 밖에 있는 지역으로《名勝地(명승지)》에 보면, "적성이란 산에 있는 돌이 붉은빛이 많아서 그렇게 이름 부르는 것이다"라고 나와 있다.

昆池 68)　곤명지는 雲南省(운남성) 곤명현에 있는 유명한 연못이다. 한 무제는 운남과 교통하기 위해서 곤명지를 파놓고 수군을 훈련시켰다. 또한 곤명지에 이외에도 한 무제와 얽힌 이야기로, 宋(송) 나라때 李昉(이방)이 편찬한《太平廣記(태평광기)》라는 책에 다음과 같이 전해지는 재미있는 이야기가 있다. "곤명지는 한 무제가 파서 수전을 연습하는 곳이다. 중앙에 靈沼(영소)와 神池(신지)도 있는데 말하기를 요 임금 시절에 홍수가 나서 이 못에 배를 정박했다고 한다. 이 못은 鹿苑(녹원)에서부터 통해 있는데 한 사람이 녹원에서 낚시를 하다가 줄이 끊어지자 가버렸다. 한 무제의 꿈에 물고기가 낚싯고리를 제거해달라고 갈구 하였다. 다음날 무제가 이 연못에서 노닐고 있는데, 큰 물고기가 낚싯끈을 물고 있는 것을 보았다. 무제가 어제 꿈속의 일이 아니겠는가? 하고는 물고기를 거져 고리를 없애주고 놓아주었다. 이로 무제가 뒷날에 천하의 보물인 明珠(명주)를 얻었다"한다.

碣石 69)　北平郡(북평군) 동해가에 우뚝 솟아 있는 높고 험한 산.

鉅野 70)　山東省(산동성)에 있는 광대한 들판.

洞庭 71)　湖南省(호남성)에 있는 중국에서 가장 크고 또 풍경이 아름답기로도 으뜸인 호수이다.

史魚 72)　衛(위)나라의 大夫(대부)로 이름은 추 이고 字(자)는 子魚(자어)이다. 성품이 매우 강직해서 바른말을 잘하였는데, 죽어서 시체가 되고 난 후에도 위나라 靈公(영공)에게 直言(직언)을 올린 것으로 유명하다.

直諫 73)　임금이나 웃어른에게 그의 잘못된 말이나 행동을 충고하거나 제지하는 뜻으로 직접적으

로 말함.

閑居 74) 한가로이 살며 조용히 거처하는 것은 벼슬을 물러난 자의 일

疏廣 疏受 75) 한나라 성제(成帝)때의 태부(太傅)를 지낸 소광(疏廣) 과 소부(少傅)를 지낸 소광의 조카 소수(疏受)를 말함. 특히 소광은 중국 역사에서 청렴결백의 대명사로 칭송받는 사람이다.

蒸·嘗 76) "천자와 제후의 종묘 제사는 봄에 지내는 것을 약(祠)이라하고 여름에 지내는 것을 체(禘)라 하고, 가을에 지내는 것을 상(嘗)이라 하고 겨울에 지내는 것을 증(蒸)이라고 한다.

呂布 77) 중국 후한 말기의 무장(?~198). 자는 봉선(奉先)이다. 활쏘기와 말타기에 뛰어나 병주자사 (幷州刺史) 정원(丁原)의 수하에 있다가 나중에 그를 죽인 후 동탁(董卓)에게 귀순하였다. 동탁이 그를 소외시키자 다시 왕윤(王允)과 모의하여 동탁마저 죽였다. 후에 조조에게 붙잡혀 죽었다.

熊宜僚 78) 춘추시대 초(楚)나라 혜왕(惠王) 때 천하장사로서 환(丸/공)을 갖고 노는 재주가 탁월했는 바, 그는 송(宋)나라와 전쟁을 벌일 때 큰 공적을 세웠다함.

嵇康 79) 중국 삼국 시대 위(魏)나라의 문인(223~262). 자는 숙야(叔夜). 죽림칠현의 한 사람

阮籍 80) 중국 삼국시대 위(魏)나라 사람으로 죽림7현의 한 사람.

蒙恬 81) 진(秦)나라의 장수(?~B.C.209). B.C.221년 제(齊)나라를 멸망시킬 때 큰 공을 세웠다. B.C.215년 흉노(匈奴) 정벌 때 활약이 컸으며, 이듬해 만리장성을 완성하였다. 시황제가 사망한 후 조고의 음모에 의해서 태자 부소와 함께 사사 당했다. 몽염이 붓을 만들었다는 것은, 그가 대나무 대롱에 토끼털을 매어 붓을 만들고 또 소나무 그을음으로 먹을 만들어 글씨를 썼다고 전해지고 있기 때문이다.

蔡倫 82) 후한 시대의 환관으로 중국의 4대 발명품 중 하나인 종이의 발명자. 학문과 재주가 매우 뛰어나 용정후(龍亭侯)에 봉해졌다.

馬鈞 83) 위나라의 관료이자 발명가. 자는 덕형 (德衡). 직조기(織造機), 용골수차(龍骨水車), 지남 거(指南車), 공성무기 포석거(抛石車) 등을 개량하거나 발명한 작품들이다.

任公子 84) 전국시대에 존재했던 임(任)나라의 공자(公子). 다만, 무게가 3천 근이나 되는 갈고리를 만들어 동해(東海)에 낚싯대를 드리워 거대한 고기를 낚았다는 얘기가 전해져 오고 있다.

毛嬙 85) 춘추시대 오(吳)나라 출신으로, 오나라의 일색(一色)이라고 불릴 만큼 아름다운 용모와 자태를 뽐냈습니다. 훗날 월나라 왕 구천(句踐)의 애첩이 되었다.

西施 86) 월(越)나라 출신으로, 월나라의 일색(一色). 월나라 왕 구천이 오나라 왕 부차(夫差)에게 패한 후, 부차가 여색을 밝힌 것을 이용해 복수를 하려는 계획을 세운 구천에 의해 오나라에 보낸 첩자였고 서시(西施)의 아름다운 용모와 자태에 빠져버린 오나라 왕 부차(夫差)는 그때부터 나라의 정사(政事)를 전혀 돌보지 않아 시간을 벌어 국력을 재정비한 구천(句踐)에게 패해 도망치다 자살하게 되고 오나라는 멸망하게 된다.

廊廟 87) 선왕(先王)들을 모신 종묘(宗廟)를 뜻하며, 종묘(宗廟)에서 나랏일을 행했다고 하여 고대에 조정(朝廷)을 낭묘(廊廟)라고도 불렀다.

秋	寒	辰	日	宇	天
收	來	宿	月	宙	地
冬	暑	列	盈	洪	玄
藏	往	張	昃	荒	黃

추	한	진	일	우	천
수	래	숙	월	주	지
동	서	열	영	홍	현
장	왕	장	측	황	황
이라	하고	이라	하고	이라	하고

玉	金	露	雲	律	閏
出	生	結	騰	呂	餘
崑	麗	爲	致	調	成
岡	水	霜	雨	陽	歲

옥	금	노	운	율	윤
출	생	결	등	려	여
곤	여	위	치	조	성
강	수	상	우	양	세

이라	하고	이라	하고	이라	하고

鱗	海	菜	果	珠	劍
潛	鹹	重	珍	稱	號
羽	河	芥	李	夜	巨
翔	淡	薑	柰	光	闕

인	해	채	과	주	검
잠	함	중	진	칭	호
우	하	개	이	야	거
상	담	강	내	광	궐

이라	하고	이라	하고	이라	이요

有	推	乃	始	鳥	龍
虞	位	服	制	官	師
陶	讓	衣	文	人	火
唐	國	裳	字	皇	帝

유	추	내	시	조	용
우	위	복	제	관	사
도	양	의	문	인	화
당	국	상	자	황	제

이라	은	이라	하고	이라	요

臣	愛	垂	坐	周	弔
伏	育	拱	朝	發	民
戎	黎	平	問	殷	伐
羌	首	章	道	湯	罪
신	애	수	좌	주	조
복	육	공	조	발	민
융	여	평	문	은	벌
강	수	장	도	탕	죄
이라	하고	이라	하고	이라	는

賴	化	白	鳴	率	邈
及	被	駒	鳳	賓	逦
萬	草	食	在	歸	壹
方	木	場	樹	王	體

뇌	화	백	명	솔	하
급	피	구	봉	빈	이
만	초	식	재	귀	일
방	목	장	수	왕	체

이라	하고	이라	하고	이라	하고

男	女	豈	恭	四	蓋
效	慕	敢	惟	大	此
才	貞	毀	鞠	五	身
良	烈	傷	養	常	髮

남	여	기	공	사	개
효	모	감	유	대	차
재	정	훼	국	오	신
량	렬	상	양	상	발
이라	하고	이리오	이면	이니	은

器	信	靡	罔	得	知
欲	使	恃	談	能	過
難	可	己	彼	莫	必
量	覆	長	短	忘	改

기	신	미	망	득	지
욕	사	시	담	능	과
난	가	기	피	막	필
량	복	장	단	망	개

이라	하고	이라	하고	이라	하고

形	德	克	景	詩	墨
端	建	念	行	讚	悲
表	名	作	維	羔	絲
正	立	聖	賢	羊	染
형	덕	극	경	시	묵
단	건	념	행	찬	비
표	명	작	유	고	사
정	립	성	현	양	염
이라	하고	이라	이요	이라	하고

寸	尺	福	禍	虛	空
陰	璧	緣	因	堂	谷
是	非	善	惡	習	傳
競	寶	慶	積	聽	聲

촌	척	복	화	허	공
음	벽	연	인	당	곡
시	비	선	악	습	전
경	보	경	적	청	성

| 하라 | 요 | 이라 | 하고 | 이라 | 하고 |

夙	臨	忠	孝	曰	資
興	深	則	當	嚴	父
溫	履	盡	竭	與	事
清	薄	命	力	敬	君

숙	임	충	효	왈	자
흥	심	즉	당	엄	부
온	이	진	갈	여	사
청	박	명	력	경	군

하라	하고	하라	하고	이라	하니

言	容	淵	川	如	似
辭	止	澄	流	松	蘭
安	若	取	不	之	斯
定	思	暎	息	盛	馨

언	용	연	천	여	사
사	지	징	류	송	난
안	약	취	불	지	사
정	사	영	식	성	형
이라	하고	이라	하고	이라	하고

攝	學	藉	榮	愼	蕉
職	優	甚	業	終	初
從	登	無	所	宜	誠
政	仕	竟	基	令	美

섭	학	적	영	신	독
직	우	심	업	종	초
종	등	무	소	의	성
정	사	경	기	령	미
이라	하여	이라	요	이라	하고

夫	上	禮	樂	去	李
唱	和	別	殊	而	叺
婦	下	尊	貴	益	甘
隨	睦	卑	賤	詠	棠

부	상	예	악	거	존
창	화	별	수	이	이
부	하	존	귀	익	감
수	목	비	천	영	당
라	하고	라	하고	이라	하니

同	孔	猶	諸	入	外
氣	懷	子	姑	奉	受
連	兄	比	伯	母	傳
枝	弟	兒	叔	儀	訓

동	공	유	제	입	외
기	회	자	고	봉	수
연	형	비	백	모	부
지	제	아	숙	의	훈

| 라 | 는 | 라 | 은 | 라 | 하고 |

顚	節	造	仁	切	交
沛	義	次	慈	磨	友
匪	廉	弗	隱	箴	投
虧	退	離	惻	規	分

전	절	조	인	절	교
패	의	차	자	마	우
비	염	불	은	잠	투
휴	퇴	리	측	규	분

| 라 | 는 | 하고 | 을 | 라 | 하고 |

好	堅	逐	守	心	性
爵	持	物	真	動	靜
自	雅	意	志	神	情
麼	操	移	滿	疲	逸

호	견	축	수	심	성
작	지	물	진	동	정
자	아	의	지	신	정
미	조	이	만	피	일

| 니라 | 하면 | 라 | 하고 | 라 | 하고 |

樓	宮	浮	背	東	都
觀	殿	渭	邙	西	邑
飛	盤	據	面	二	華
驚	鬱	涇	洛	京	夏

누	궁	부	배	동	도
관	전	위	망	서	읍
비	반	거	면	이	화
경	울	경	락	경	하

| 이라 | 하고 | 이라 | 하고 | 이라 | 는 |

鼓　肆　甲　丙　晝　圖
瑟　筵　帳　舍　綵　寫
吹　設　對　傍　仙　禽
笙　席　楹　啓　靈　獸

고　사　갑　병　화　도
슬　연　장　사　채　사
취　설　대　방　선　금
생　석　영　계　령　수

이라　하고　이라　하고　이라　하고

家	戶	路	府	涑	杜
給	封	俠	羅	書	槀
千	八	槐	將	壁	鍾
兵	縣	卿	相	經	隸

가	호	노	부	칠	두
급	봉	협	라	서	고
천	팔	괴	장	벽	종
병	현	경	상	경	예

| 이라 | 하고 | 이라 | 하고 | 이라 | 요 |

勒	茻	車	世	驅	高
碑	功	駕	祿	轂	冠
剋	茂	肥	侈	振	陪
銘	實	輕	富	纓	輦

늑	책	거	세	구	고
비	공	가	록	곡	관
각	무	비	치	진	배
명	실	경	부	영	연

이라	하고	이라	하니	이라	하고

濟	桓	微	奄	佐	磻
弱	公	旦	宅	時	溪
扶	匡	孰	曲	阿	伊
傾	合	營	阜	衡	尹
제	환	미	엄	좌	반
약	공	단	택	시	계
부	광	숙	곡	아	이
경	합	영	부	형	윤
이라	하여	이리오	하니	이라	이

趙	晉	多	俊	説	綺
魏	楚	士	乂	感	回
困	更	寔	密	武	漢
横	霸	寧	勿	丁	惠

조	진	다	준	열	기
위	초	사	예	감	회
곤	경	식	밀	무	한
횡	패	녕	물	정	혜

이라	하고	이라	하여	이라	하고

用	起	韓	何	踐	假
軍	翕	弊	遵	土	途
家	頗	煩	約	會	滅
精	牧	刑	法	盟	號
용	기	한	하	천	가
군	전	폐	준	토	도
최	파	번	약	회	멸
정	목	형	법	맹	곡
이라	은	이라	하고	이라	하고

禪	嶽	百	九	馳	宣
主	宗	郡	州	譽	威
云	恒	秦	禹	丹	沙
亭	岱	并	迹	青	漠

선	악	백	구	치	선
주	종	군	주	예	위
운	항	진	우	단	사
정	대	병	적	청	막

| 하니라 | 요 | 이라 | 이요 | 이라 | 하고 |

巖岫杳寊	曠遠縣遷	鉅堅洞庭	昆池碣石	雞田赤城	癧門岩塞
암 수 묘 명	광 원 면 막	거 야 동 정	곤 지 갈 석	계 전 적 성	안 문 자 새
이 라	하 고	이 라	과	이 라	요

勸	稅	我	俶	務	治
賞	熟	藝	載	茲	本
黜	貢	黍	南	稼	於
陟	新	稷	畝	穡	農

권	세	아	숙	무	치
상	숙	예	재	자	본
출	공	서	남	가	어
척	신	직	무	색	농

| 이라 | 하고 | 하니라 | 하고 | 이라 | 하여 |

鑑	聆	勞	庶	史	孟
貌	音	謙	幾	魚	軻
辨	察	謹	中	秉	敦
色	理	勑	庸	直	素
감	영	노	서	사	맹
모	음	겸	기	어	가
변	찰	근	중	병	돈
색	리	칙	용	직	소
이라	하고	하라	이면	이라	하고

林	殆	寵	省	勉	貽
皐	辱	增	躬	其	厥
牽	近	抗	譏	祗	嘉
即	恥	極	誡	植	猷

임	태	총	성	면	이
고	욕	증	궁	기	궐
행	근	항	기	지	가
즉	치	극	계	식	유

하라	하니	하라	하고	하라	하니

散	求	沈	索	解	而
慮	古	默	居	組	疏
逍	尋	寂	閑	誰	見
遙	論	寥	處	運	機

산	구	침	색	해	양
려	고	묵	거	조	소
소	심	적	한	수	견
요	론	요	처	핍	기

| 라 | 하고 | 라 | 하고 | 이리오 | 하니 |

梧	枇	園	渠	慼	欣
桐	杷	莽	荷	謝	奏
早	晚	抽	的	歡	累
彫	翠	條	歷	招	遣

오	비	원	거	척	흔
동	파	망	하	사	주
조	만	추	적	환	누
조	취	죠	력	초	견
라	하고	니라	하고	라	하고

寓	耽	凌	遊	落	陳
目	讀	摩	鵾	葉	根
囊	翫	絳	獨	飄	委
箱	市	霄	運	颻	翳

우	탐	능	유	낙	진
목	독	마	곤	엽	근
낭	완	강	독	표	위
상	시	소	운	요	예
이라	하니	라	하여	라	하고

飢	飽	適	具	屬	易
厭	飫	口	膳	耳	輶
糟	烹	充	飡	垣	攸
糠	宰	膓	飯	墻	畏
기	포	적	구	속	역
염	어	구	선	이	유
조	팽	충	손	원	유
강	재	장	반	장	외

銀	紈	侍	妾	老	親
燭	扇	巾	御	少	戚
煒	圓	帷	績	異	故
煌	潔	房	紡	糧	舊

은	환	시	첩	노	친
촉	선	건	어	소	척
위	원	유	적	이	고
황	결	방	방	량	구
이라	하고	이라	하고	이라	는

悦	矯	接	絃	藍	晝
豫	手	杯	歌	筍	眠
且	頓	舉	酒	象	夕
康	足	觴	讌	床	寐

열	교	접	현	남	주
예	수	배	가	순	면
차	돈	거	주	상	석
강	족	상	연	상	매

<table>
<tr><td>이
라</td><td>하
니</td><td>이
라</td><td>하
고</td><td>이
라</td><td>하
니</td></tr>
</table>

顧	餞	悚	�	祭	嫡
荅	牒	懼	頼	祀	後
審	簡	恐	再	蒸	嗣
詳	要	惶	拜	嘗	續

고	전	송	계	제	적
답	첩	구	상	사	후
심	간	공	재	증	사
상	요	황	배	상	속

捕	誅	駭	驢	執	骸
獲	斬	躍	騾	熱	垢
叛	賊	超	犢	顙	想
亡	盜	驤	特	涼	浴

포	주	해	여	집	해
획	참	약	라	열	구
반	적	초	독	원	상
망	도	양	특	량	욕

이라 　하고　 이라 　이　 이라 　하고

並	釋	釣	恬	秘	布
畓	紛	巧	華	琴	射
佳	利	任	倫	院	僚
妙	俗	釣	紙	嘯	丸

병	석	균	염	혜	포
개	분	교	필	금	사
가	이	임	윤	완	요
묘	속	조	지	소	환
라	하니	라	하고	라	하며

晦	璇	羲	年	工	毛
魄	璣	暉	矢	嚬	施
環	懸	朗	每	妍	淑
照	斡	曜	催	笑	姿

회	선	희	연	공	모
백	기	휘	시	빈	시
환	현	낭	매	연	숙
조	알	요	최	소	자

徘	束	俯	矩	永	拾
佪	罘	仰	步	綏	薪
瞻	矜	廊	引	吉	修
眺	莊	廟	領	邵	祐

배	속	부	구	영	지
회	대	앙	보	수	신
첨	긍	낭	인	길	수
죠	장	묘	령	소	우

라	하고	라	하고	라	하니

孤陋寡聞　愚蒙等誚　謂語助者　焉哉乎也

庚子孟夏　雲岩書

고루과문　우몽등초　위어조자　언재호야

하면　라　는　라

하늘과 땅은 검고 누리며 우리는 넓고 크다

해와 같은 차고 기울며 별은 벌여있다

추위가 오면 더위는 가며 가을에는 거두어들

이고 겨울에는 갈무리한다

남은 윤달로 해를 완성하며 음율로 음양을

조화시킨다

구름이 날아비가 되고 이슬이 맺혀 서리가 되다

금은 여우에서 나고 옥은 곤룬산에서 난다

칼에는 거쳘이있고 구슬에는 야광주가있다

과일중에서는 오얏과 벚이보배스럽고 채소중에서는겨자와 생강을 스중히여긴다

바닷물은 짜고 민물은 싱거우며 비늘있는 고기는 물에잠기고 날개있는 새는 날아다닌다

관직을 용으로나타내 복희씨와 불을숭상한 신농씨가있고 관직을 새로기록한 소호씨와

인우를 개명한 이황씨가있다 비로소 자를만들고 옷을 만들어 입게했다

자리를 끌려어 나라를 양보한 것은도 강
오잉유과 우순잉을이니

백성들을 위로하고 죄지은 이를 천사람으로
나라수 황발과 은나라 항왕이니

즈정에 앉아 나으리들을 끌을으니
옷드리으고 팔짱끼고 있지만 공평하고 밝게
나으려진다

백청을 사랑하고 기르니 으랑캐들까지도
신하로서 부종한다

먼곳과가까운곳이똑같이한몸이되어
서로이끌고북쪽하여잎은들에게로돌아온다

봉황새눈을떠나뉘에깃들어있고희망아지
눈마강에거닐을뜰는다

밝은잉금의덕화가를이나뉘까지미치고
그힘입음이은누리에미친다

개개사람의움과허력은사내와오상으로
일그어졌다

20 21 22 23

부모가 길러주신은혜를 공손히 생각한다면 어찌 함부로 이몸을 더럽히거나 상하게 할까

여자는 정결한 것을 사모하고 남자는 재주 있고 어진 것을 본받아야 한다

자기의 허물을 알면 반드시 고치고 능히 실행 할 것을 얻었거든 잊지 말아야 한다

남의 단점을 말하지 말며 나의 장점을 믿지 말라

믿음가는 일은 거듭해야 하고 그릇됨은

헤아리기어렵도록 키워야 한다

믿자는 실 이을을 여지는 것을 슬퍼했고 시경

에서는 고양련을 찬미했다

행동을 빛나게 하는 사람이어지사람이오 힘써

마음에 생각하면성인이 되다

덕이 서면 명예에 가서고 형으가 단정하면 의표

도 바르게 되다

성현의말은마치비를짜기에스리가컸혀지듯이

멀리퍼져나가고사람의말은아우리빈집에서

라도신은익히듣을수가있다

악한일을하는데서재앙은쌓이고착하고

경사스러운일로인해서복은생긴다

한자되는구슬이보배가아니라한치의짧은

시간이라도가득어야한다

아비섬기는마음으로임금을섬겨야하니

그것은존경하고공손히하는거뿐이다

효도는 마땅히 있는 힘을 다 해야 하고 충성은
곧 목숨을 다 해야 한다

길은 물을 가에나 나무같이 살얼음 위를 걷듯이 하고
일찍 일어나 부모의 따뜻한가 서늘한가를
보살펴라

난초같이 향기롭고 소나무처럼 무성하다

풍성은 흘러 쉬지 않고 연못은 맑아서
온갖것을 비친다

39　　　　38　　　　37　　　　36

얼굴과 거동은 생각하듯 하고 말은 안정되게
해야한다

처음을 독실하는 것이 참으로 아름답고 글을 맺음
을 즈심하는 것이 마땅하다

영날과 사업에는 반드시 기인하는 바가 있게
마련이며 그래야 평청이 글이 없을 것이고

백웅이 넉넉하면 떡을에 으르고 직우를 말아
칭치에 중사할 수 있다

스승이 같고 나무 아래 머물고 그러다 뒤에 갔고 강
서로 더욱 칭송하여 읊는다

둥둥는 키 쳐에 따라 나르고 예의로 늘 낮음에
따라 나르다

윗사람이 온화하면 아랫사람도 화목 하고
지아버지는 이끌고 지어미는 따른다

밖에 나가거는 스승의 가르침을 받고 안에
들어 와서는 어머니의 거동을 받는다

쓰는고요와 아버지의 형제들은 즈카를 자기 아이처럼 생각하고

가장 가깝게 사랑하여 잊지못하는 것은 형제간이니 동기간은 한 나무에서 이어진 가지와 같기 때문이다

벗을 사귐에는 분수를 지켜 의기를 드그함 허야 하며 학술과 덕행을 갈고 깎아 헐로 경계하고 바르게 인도하여야 한다

어질고 사랑하며 측은히 여기는 마음이
잠시라도 마음속에서 떠나서는 안된다

절의와 청렴과 욕러감은 어려울 가운데에
서로 이지러져서는 안된다

성품이 고요하면 마음이 편안하고 마음이
흔들리면 정신이 피로해진다

참됨을 지키면 뜻이 가득 허지고 뜻을 욕을
좇으면 생각도 이리저리 옮겨진다

올바른 지조를 굳게 가지면 높은 지위는 스스로

그에게 넘히어 이른다

화하의 도읍에는 동경과 서경이 있다

낙양은 북망산을 등뒤로 하여 낙수를 앞에

두고 장안은 위수에 떠있는 듯 경수를 의지

하고있다

궁과 전은 빽빽하게 들어찼고 누와 관은

새가 하늘을 나는듯 웃아 놀랍다

58 57 56 55

새와 짐승을 그린 그림이 있고 신선들의

으뜸도 채색하여 그렸다

신하들이 쉬는 병사의 쉬운 정전에 열려

있고 화려한 휘장이 큰 기둥에 둘려 있다

자리를 만들고 돗자리를 깔고서 비파를 뜯고

생황저를 분다

섬돌을 밟으며 궁전에들 어가니 관에간

구슬들이들고 별이 아닌가 의심스럽다

응명려에가나른다 오른쪽으로는광비킨에둥하고외쪽으로는

난닷영재들도오있다 이미상부과오찐같은책들을으고뛰어

글로는과두의글과공자의옛집벽속에서나온 글씨로는누즈의초서와흥오의예서가있고

경의집들을끼고있다 과부에는장수와징승들이벌려있고길은공 경서가있다

취척이나 공신에게 호현을 봉하고 그들의

집에는 많은 군사를 주었다

높은 관을 쓰고 임금의 수레를 쓰시니 수레를

쓸때마다 관끈이 흔들린다

대대로 받은 봉록은 사치하고 풍부하며 말은

살찌고 수레는 가볍기만 하다

공신을 책록하여 실적을 힘쓰게 하고 비명에

찬미하는 내용을 새긴다

67 68 69 70

즉은왕은 반계에서 강태공을 얻고 은창왕은
신야에서 이윤을 맞으니 둘은 필부도 외제
상아형의 지위에 올랐다

큰집을 곡벽에 정해주었으니 긴이아니며
누가 경영할수 있었으랴

제나라 환공은 천하를 바로잡아 제후를 쓰으고
악한자를 구하고 기우는 나라를 붙드들어
일으켰다

73 72 71

기리계등은 한나라 혜케의 태자 자리를 회복
하고 무열은 수정의 읍에 나라그를 가등
시켰다

재주와 덕을 지닌 이들이 부지런히 힘쓰고 많은
인재들이 있어 나라는 실로 편안했다

진수공과 초장왕은 번갈아 패자가 되었고
즈나라와 위나라는 연횡책 때문에 곤란을
겪었다

진헌공은 길을 빌려 괵나라를 멸했고 진목
공은 제후를 천토에 모아 맹세 하게 했다

소하는 글인법세즈항을 지켰고 한비는 번거
로운 형법으로 폐해를 가져왔다

지나라의 백기와 왕전 즈나라의 염파와 이목은
국사부리기를 가장 정밀하게 했다

위엄을 사막에까지 떨치니 그 명예를 채색
으로 그려서 전했다

구주는 우임금의 공적의 자취요 소든 고을은 진나라 시황이 아우른 것이라

오악중에는 항산과 대산이 으뜸이고 봉선제산은 숭산과 정정산에서 주로 하였다

안을과 자새 계전과 적성

곤지와 갈석거야와 동정은 너무나 멀어 끝없이 아득하고 바위와 산은 으윽하여 길고 어두워 보인다

84~85 83 82 81

다스림은 농업을 근본으로 삼아 심고 거두기

를 힘쓰게 하였다

는 기장과 피를 심으리라
블이되면 낮쪽이랑에써 일을 시작하니 으리

익은 곡식으로 세금을내고 세곡식으로 중엇에
제사하니 검편하고 상을주되 우능한사람은 내치
공우능한사람을 등용한다

맹자는 행동이도탑고 소박했으며 사어는
직간을 잘하였다

중용에 가까우며 스스로 하고 겸손하고 삼가고

신칙해야 한다

스스로를 어이치를 살피며 으슴을 거울

삼아 낫빗을 분별한다

훌륭한 계획을 후은에게 남기고 공경히

천조들의 계획을 심기에 힘써라

자긍을 살피고 남의 비방을 경계하며 으총

이날로더 하면 항거심이국에 갈함을 알라

위로움과 욕됨은 부끄러움에 가까우니

글이 있는 벼슬 가로 가서 한거 하는 것이 좋과

한때의 스광과 스스는 기회를 보아 인끈을 뻐어놓고 가버렸으니 그 행동에 막음수

있으리오

한적한 곳을 찾아사니 말한 마디도 없이고오

하기만하고

옛사람의 글을 구하고 도를 찾으며 스는 생각

을을 어버리고 평화로이 느니라

기쁨으로 여물고 번거로움은 사라지니 슬픔들은

올러가고 즐거움이 온다

도랑의 연꽃은 굽고 분명하며 동산에 우거진

풀들은 쩍쩍 뻐어나가

비파나무잎새는 늦도록 푸르고 오동나무잎새

눈 일찍 뻐어 시든다

숙은 뿌리들은 버려져 있고 걸어진 나무잎은

바람따라 흘날린다

곤어는 흘로 바다를 스니다가 방새되어 울라
가면방은 하늘을 누비고 날아나다

저자거리 책방에서 책을 읽기에 흐뻑빠져 정신차려
자세히보니 마치 흘을 주머니나 상자속에갇우리
하는것같다

말하기를 쉽고 가벼이여기는것은 느려위해야할만
한일이니 남이같에 귀를기울여듣는것처럼

조심하라
반찬을갖추어밥을먹으니 입맛에맞게창자
를채울뿐이다

105	104	103	102

106
배부르면아무리맛있는오리도먹기싫었고 그떡주리
머슬지게미와쌀겨도만족스럽다

107
친척이나친구들을대접할때는 그 늙은이과 젊은이
의음식을달리해야한다

108
아내나첩은길쌈을하고안방에서는수건과
비을가지고남편을섬긴다

109
비단부채는둥글고깨끗하며은빛촛불은
휘황하게빛난다

낮잠을 즐기거나 밤잠을 누리는 상아로 장식

한 뜨거운 침상이다

연주하고 그리하는 잔치마당에서는 잔을 주고

받기도 하며 혼자서 거울을 기도한다

그 하고 그 밭을 걸러 추를 치느 기쁘고

편안하다

적장자는 가문의 맥을 이어겨 울의 종체사와

가을의 상체사를 지낸다

공경한다

이마를 조아려서 두번 절하고 두려워하고

편지는 간간 때로 해야하고 안부를 살피거나

대답할때에는 자세히 살펴서 명백히 해야한다

몸에 때 가끼면 목욕할 것을 생각하고 뜨거운

것을 잡으면 시원하기를 바란다

나귀와 그새와 송아지와 소들이 놀라서 뛰고

달린다

114 115 116 117

드적을 처벌하고 백만 자와 도망자를
사로잡는다

여호의 활쓰기와 의료의 한 화틀그리기며 혜강의
거웃고타기와 적의 희파값은우펴하다

응영은붓을만들고채록은중이를만들었고
마군은기교가있었고임공자는낚시를잘했다

어지러움을빼를어게상을이름게하였으니
이들은그뒤아름답고또한사람들이라

오나라 오장과 월나라 서시는 자태가 아름다워

찌푸림도 곱고 웃음은 곱기도 하였다

세월은 살같이 매양 빠르기를 재촉하건만

햇빛은 밝고 빛나기만 하구나

천기옥형은 공중에 매달려 돌고

밝음이 돌고 돌며서 비춰주구나

북을 낡는 것이나 우겁과 불씨를 옮기는게

비우필정도라면 길이 편안하여 상서로움이

늘아지리라

걸음걸이를 바르게 하여 웃차림을 단정히 하고 낭소에 으르고 내린다

띠를 두르는 경건하게 하고 매 회하며 으러러 보고

골르하고 백읍이 적으며 어리석고 용매한 자를 과 같아서 남의 책망을 둘게 마련이다

어즈사라 이르는 것에는 언제 호아가 있다

경자년 이른봄 운곡 김동연 씀

雲谷 金 東 淵
(운곡 김 동 연)

◎ 저자경력

- 청주대 행정과 동 대학원 졸
- 국전입선 5회('75~)
- 대한민국미술대전 입선('83)
- 대한민국미술대전 특선 2회('84, '85)
- 국립현대미술관초대작가('87~)
- 대한민국서예대전초대작가 및 심사위원, 운영위원장 역임
- 충남, 강원, 경남, 인천, 경북, 대전, 제주, 광주 시도전 등 심사위원 역임
- 청주직지세계문자서예대전 운영위원장
- 충북미술대전초대작가 및 운영위원 역임
- 충북대, 청주대, 공군사관학교, 청주교대, 서원대, 대전대, 목원대, 한남대 등 서예강사
- 사)국제서법예술연합한국본부호서지회장 역임
- 사)충북예총부회장 역임
- 사)청주예총지회장(5, 6, 7대) 역임
- 재)운보문화재단 이사장 역임
- 사)해동연서회창립회장 (현)명예회장
- 사)세계문자서예협회이사장(현)

〈수상경력〉

충청북도 도민대상, 청주시 문화상, 충북예술상, 원곡서예상, 한국예총예술문화상, 충북미술대전초대작가상, 청주문화지킴이상 수상

〈금석문 및 제액〉

청주시민헌장, 예산군민헌장, 괴산군민헌장, 지방자치헌장비, 서원향약비, 태백산비, 흥덕사지비, 천년대종기념비, 동몽선습비, 사벌국왕사적비, 신채호선생동상비, 보화정재건비, 만세유적비, 장열사사적비, 연화사사적비, 함양박공돈화선생유허비, 기독교전래기념비, 매월당김시습시비, 민병산문학비, 신동문시비, 구석봉시비, 전의유래비, 무심천유래비, 법주사용화정토기, 예술의전당(청주), 천년각, 응청각, 동학정, 우암정, 한벽루, 정곡루, 대통령기념관, 운보미술관, 묵제관, 효열문, 충의문, 상룡정, 보화정, 충익사, 주왕사, 숭절사, 제승당, 청주지방법원, 청주지방검찰청, 충북지방경찰청, 영동군청, 청주교육대학교, 서원대학교, 충북예술고등학교, 흥덕고등학교, 충청북도의회, 충북문화관, 충북예총, 청주예총, 세종특별자치시, 청주고인쇄박물관 등

〈저서〉

- 겨레글 2350자 『궁체정자』(2019. 주 이화문화출판사 간)
- 겨레글 2350자 『궁체흘림』(2019. 주 이화문화출판사 간)
- 겨레글 2350자 『고 체』(2019. 주 이화문화출판사 간)
- 겨레글 2350자 『서 간 체』(2019. 주 이화문화출판사 간)
- 자음과 풀이를 고체와 궁체로 쓴 『예서천자문』(2020. 주 이화문화출판사 간)

德建名立
形端表正

덕이 서면 명예가 서고
형모가 단정하면 의표도 바르게 된다

김자문서 가려적다 운학 김종연

隷書千字文 (예서천자문)

2020年 8月 10日 초판 인쇄
2020年 8月 20日 초판 발행

저 자 김 동 연

발행처 (주)이화문화출판사
발행인 이 홍 연·이 선 화
등록번호 제300-2015-92
주소 서울시 종로구 인사동길 12, 대일빌딩 3층 311호
전화 02-732-7091~3 (도서 주문처)
FAX 02-725-5153
홈페이지 www.makebook.net

값 25,000원